あたらしい登山案内

趣味と気分で選べる山ガイド

ホシガラス山岳会

はじめに

ホシガラス山岳会とは、「本を作る」という仕事を通して知り合った女性たちからなる山の会です。編集者、写真家、スタイリスト、デザイナー、木工作家、料理家、ヘアメイクアーティスト、みんな職業は違いますが、山登りに対する姿勢や遊び方がどこか似ていて、こうして一緒に野へ山へでかけています。

この本は、私たちが好きな登山のスタイルを、ガイドブック仕立てで紹介したものです。ある人は「岩の山」が好きで、ある人は「花の山」ばかり歩いていて、ある人は街歩きのついでに小さな山へ。山登りというと、低い山からはじめて、次は山小屋泊で八ヶ岳あたりへ。最終的には大きなテントを担いで北アルプスの山々を縦走してと、徐々にステップアップしていくイメージがあるかもしれません。もちろんそれも登山の楽しみ。でも、もしその最初の一歩が踏み出せなかったら、どうなるのでしょう。

日本には数えきれないほどの山があります。そして、「登山をやってみたいな」と思う人は誰でもはじめは「で、どこの山に登ったらいいの?」という疑問を抱きます。その答えは…「高尾山」でいいのでしょうか?

一見、同じように見える山。選ぶ基準は標高やルートの難易度に依りがちです。でも、それぞれの山にはきちんとした個性があります。そして、登る私たちにも個性や趣味、嗜好があります。だから、登る山を選ぶときにも、できるだけ自分の好みに合う山を選ぶのが一番楽しいはずなのです。

たとえば夏休みの旅行に行くとき。どうやって旅先を選びますか? パリで雑貨を買い漁る人。ハワイのビーチでのんびりする人。インドでバックパック旅をする人。それぞれ〝スタイル〟があるはずです。山登りだって本質は同じ。

この本は、ふつうのガイドブックではありません。紹介する山は、難易度別には並んでいません。でもその代わり、山の「個性」別にお話を進めています。もし、「あ、私はこういう雰囲気の山が好きだな」と思ったら、ぜひ自分でも色々調べてみてください。心から「登ってみたい!」と思える山が見つかるはずだから。

会員紹介

しっかり者のスタイリスト
[金子夏子]

多くの女性ファッション誌でスタイリングを担当。どんなに忙しくとも、山に行くと決めたら、行く。何がなんでも、行く。山への情熱は、人一倍。下山後の"温泉番長"でもある。

段取り上手な編集者
[小林百合子]

山や自然（たまにお酒）にまつわる雑誌や書籍を手がける。仕事柄か雑用処理能力が高く、定期山行では常に鉄道・宿・温泉の段取り係。著書に『山と山小屋』（平凡社）がある。

いつも気が利くヘアメイク
[小池瑠美子]

著名人のヘア＆メイクを担当するいわゆる「メイクさん」。細かいところに気がついて、いつもあれこれと世話を焼いてくれる。現在、初めての子育て奮闘中につき、山登りはしばしお休み中。

仕切り担当のデザイナー
[森 美穂子]

デザインと機能性を両立させたアウトドアブランド and wander を立ち上げ、業界を驚かせた気鋭のデザイナー。ふんわりした外見だけど、合理主義。さっと隊をまとめる仕切り上手。

ムードメーカーの編集者
[髙橋 紡]

出版ユニットである noyama をまとめる編集者。小林とは一緒に山雑誌を作る戦友でもある。マイペースすぎて叱られることもあるけれど、常に明るく、隊の盛り上げ役。

noyama

これぞ部長！ 貫禄の写真家
[野川かさね]

山写真界に「かさね風」という新スタンダードを生み出した、戦う写真家。山に対する揺るぬ信念を買われて、部長に就任した。著書に『山と写真』（実業之日本社）。作品集も多数。

いつも頼れる木工作家
[しみずまゆこ]

Chip the Paint の名で活動する木工作家。だれより先に焚き火用の薪を拾い、黙々と後片付けをこなす。気づけばみんなが頼り切ってしまう、ザ・姉御（でも怒ると少々こわい）。

行動する料理家
[山戸ユカ]

八ヶ岳南麓で、夫とともに食堂 DILL eat, life. を営む。ジョン・ミューア・トレイル（340km）を踏破した健脚の持ち主。著書に『バーナークッキング』（大泉書店）など多数。

目次

はじめに ホシガラス山岳会 会員紹介　　2

| **A** | **RIDGE WALKING** |

森美穂子の「尾根の山」　　8

1 雲取山を歩くための持ちもの .. 20
2 おしゃれのはなし .. 22
3 尾根の山のコースガイド .. 24

| **B** | **MOUNTAIN HUT** |

小林百合子の「山小屋の山」　　28

1 金峰山を歩くための持ちもの .. 38
2 山小屋泊のはなし .. 40
3 山小屋泊にまつわるお悩み集 .. 41
4 山小屋の山のコースガイド .. 42

| **C** | **ROCKY MOUNTAIN** |

金子夏子の「岩の山」　　46

1 北穂高岳を歩くための持ちもの .. 56
2 岩山アタックのはなし .. 58
3 服選びのはなし .. 59
4 岩の山のコースガイド .. 60

| D | **BOTANICAL HIKING** |

野川かさねの「花の山」 64

1 尾瀬ヶ原を歩くための持ちもの ... 74
2 カメラのはなし ... 76
3 山の花撮影カレンダー ... 77
4 花の山のコースガイド ... 78

| E | **MOUNTAIN FOR COOKING** |

山戸ユカの「食べる山」 82

1 双子池を歩くための持ちもの ... 94
2 料理のはなし ... 96
3 夜→朝 2段活用かしこいレシピ ... 97
4 食べる山のコースガイド ... 100

| F | **SMALL MOUNTAIN** |

髙橋 紡の「街の中の山」 104

1 披露山を歩くための持ちもの ... 116
2 おみやげのはなし ... 117
3 街の中の山のコースガイド ... 118

| G | OVERSEAS TREKKING |

しみずまゆこの「異国の山」 122

1 デナリ国立公園を歩くための持ちもの .. 138
2 旅のはなし ... 140
3 旅の思い出を残す ... 141
4 異国の山のコースガイド .. 142

SMOKING ROOM

ホシガラス相談室 .. 146

山でよく使われている言葉だけど
今さら聞けない…。だからこっそり教えます事典 .. 150

雲取山の山頂へ向かう尾根の途中。9月下旬になると、カラマツも徐々に秋色に。

A 森 美穂子の 尾根の山

尾根の山 1

奥多摩
【雲取山】
東京都／埼玉県／山梨県

△ 2017 m

夏から秋へ向かう森は、美しいグラデーション。広葉樹の森にはツキノワグマも。

011　尾根へ出るまではまだまだ長く苦しい登りが続く。早く尾根に出たい…。

夕食は森ちゃん特製鶏団子入り鍋。でも、肝心の鶏団子を玄関に忘れてきた！

013　尾根上にある奥多摩小屋のテント場。富士山が見える場所を選んでテント設営。

今宵の我が家(テント)からの眺め。折り重なる尾根の中に次の旅先を探します。

015　A　RIDGE WALKING

016　朝。尾根の向こう側からじりじりと太陽が昇ってきた。昇り切る前が一番好き。

帰りはおおむね下りで足取りも軽く。どこかで鹿がきゅーん、と鳴いていた。

"尾根"、それは歩く歓び。苦行の先にある快感を求めて。

「尾根」が好きです。尾根とは山の背骨のような部分で、たいていの場合、頂上からずーっと、隣のそのまた隣の山まで続いていく、長い長い道です。

尾根は山の一番高いところにあるので、そこまでたどり着くのは苦しい道のりです。だいたいは林の中をひたすら登って登って、もうだめだと思った頃に視界が開けて、尾根に出ます。そうすると、それまでの苦しさはどこへ。最後の登りを駆け上って、延びる尾根をスキップして歩きたくなるのです。

絶景具合で言えば、北アルプスの山々の尾根が最高なのですが、関東近郊の低～中くらいの山々でも、充分尾根歩きを楽しめます。少々地味ではありますが、自分のいる尾根から別の尾根がたくさん見えて、次はあっちの尾根へ、それをずっと歩き続けてあの山までつないで行こうか。そしたらあの駅から電車で新宿へ帰れるし。地元の山であればそんな具体的な想像もできて、なかなか楽しいものです。

東京都の最高峰である雲取山も、尾根ラバーにとってはたまらない山。登山口から尾根に出るまで4時間みっちり登るのでかなりの苦行ではありますが、カラマツがきれいに整列したような端正な尾根は見事です。初夏なら爽やかな緑、秋には黄葉と、季節でがらっと表情が変わるのもすてきです。

一番の魅力は、その素晴らしい尾根上にテントを張って眠れるということ。目の前には富士山。夕焼けも星空も日の出も、全部を楽しめる特等席です(風が強いと一転、地獄ですが…)。

もうひとつ、雲取山のお楽しみは、下山路の途中に「三条の湯」という温泉付きの山小屋があること。時間によっては立ち寄り湯も可能なので、汗を流して、湯上がりのジュースを飲んで、あとはぶらぶらと下っていきます。

帰りの中央線の中では、山頂から見えた気になる尾根を地図で確認したり、次の尾根ハントの計画を練ったり。これがまたわくわくするわけで。尾根を歩くということは、山そのものを「地図」として見るような行為かもしれません。平面の地図を眺めているだけでは見えてこない、山の連なりや表情。それらを自分の目で見ることで、また新しい山旅が生まれてくるのです。

| 雲取山　1泊2日　テント泊 | ★★　中級者向け | 問：奥多摩ビジターセンター ☎ 0428-83-2037 |

交通

○行き
　JR青梅線奥多摩駅
　　🚌 西東京バス35分　＜630円
　鴨沢

○帰り
　お祭
　　🚌 西東京バス40分　＜760円
　JR青梅線奥多摩駅

【マイカー情報】
鴨沢バス停から車で5分の小袖乗越駐車場に無料駐車スペースあり

コースタイム

○1日目
🥾 歩行時間：4時間30分

鴨沢 (30分) ⇨ 小袖乗越 (1時間45分) ⇨ 堂所 (50分) ⇨ 七ッ石小屋 (35分) ⇨ 七ッ石山 (10分) ⇨ ブナ坂 (40分) ⇨ 奥多摩小屋

○2日目
🥾 歩行時間：5時間55分

奥多摩小屋 (25分) ⇨ 小雲取山 (30分) ⇨ 雲取山 (20分) ⇨ 三条ダルミ (1時間55分) ⇨ 三条の湯 (25分) ⇨ 後山林道終点 (1時間) ⇨ 塩沢橋 (1時間20分) ⇨ お祭

インフォメーション

奥多摩小屋 ☎ 0494-23-3338（通年営業）
小屋 4000円／1泊（素泊まりのみ）
テント 500円／1人

三条の湯 ☎ 0428-88-0616（通年営業）
小屋 8200円／1泊2食付き
テント 600円／1人

西東京バス ☎ 0428-83-2126

雲取山は東京都最高峰。都内近郊の山といえども山頂までの歩行距離が長く、道中も急な登りが続くので、それなりの体力が必要です。ごくまれに日帰り登山をする猛者も見かけますが、ぜひ余裕を持って1泊を。三条の湯も宿泊できるので、お祭から登って1泊し、翌日に山頂経由で鴨沢へ下るという逆ルートもおすすめ。1日目の行動時間が短い（出発が遅くてもいい！）＆温泉付きという特典があるので、初心者の方にはいいかも。テント泊の方はぜひ奥多摩小屋のテント場を体験して。

雲取山を歩くための持ちもの

基本の6点セット

トップス
〈and wander〉の化繊100%のシャツにバンダナを巻いて。

靴
フランスの靴メーカー〈Paraboot〉と〈and wander〉のダブルネーム。

パンツ
股下が伸縮性のあるリブで動きやすい。細身。〈and wander〉。

靴下
足首からちらりと見える紫を差し色に。フィット感もよし。

レインウェア
極薄手で重さなんと180g！ 雨でも軽快に。〈and wander〉。

バックパック
〈HYPERLITE MOUNTAIN GEAR〉。防水素材で雨もOK。

020

これにプラスして…

パジャマ用Tシャツ
寝るときは綿Tシャツに着替え。パジャマ。〈and wander〉。

サンダル
行き帰りの電車内やテント場では〈Teva〉のサンダルが快適。

フリース
ポーラテック素材でふわふわ〜。しろくま的な。〈and wander〉。

サコッシュ
2個のポーチをカラビナ結合したサコッシュ。〈and wander〉。

時計
〈SUUNTO〉の高機能時計は方位や気温、高度なども計測可。

ハット
風が抜けて夏でも心地いいブレードハット。〈and wander〉。

ニット帽
〈Norse Projects〉。コンパクトなサイズ感がかわいい。

ダウン
着丈が長く、腰周りも保温。マットな素材感。〈and wander〉。

おしゃれのはなし

の素材を上手に組み合わせて、自分が一番快適と思うウェアを選びます。

登山をはじめたばかりの人は、ここまでで頭がいっぱいになるかもしれません。でも、せっかく楽しい山登りです。おしゃれのことも考えてみると、服選びがもっと楽しくなるはずです。機能面をクリアしていれば、あとは自由。街の服をコーディネートするのと同じ感覚で、季節ごとの色や素材を取り入れて楽しめばいいのです。登る山からイメージを膨らませるのもいいでしょう。春の低山ならちょっと乙女に。夏山のハードな縦走ならちょっとプロっぽく。秋の紅葉狩りならクラシカルに…。山用のウェアは値が張るものも多いので、帽子やバンダナなどの小物で変化を出すのもおすすめです。

山の服を選ぶとき、機能はとても大切。夏はたくさん汗をかくので、汗を素早く吸って、早く乾く素材のものを。冬は保温性があって、汗をかいても冷えないものを。化繊やウールなど

春

小花柄を思わせる化繊パンツ（よーく見るとテント柄！）に、春らしい淡いカラーのソフトシェルを合わせて。鮮やかなブルーの化繊シャツを差し色にして引き締めます。靴以外〈and wander〉。

季節の山の装い、森さんの場合

秋

夏

夏の北ア縦走は、乾きの早いサーフパンツ+化繊の半袖Tシャツ。甘くなりすぎないよう、玄人っぽいベストをオン。足元は爽やかなブルーの〈Paraboot〉で。バックパック以外〈and wander〉。

秋の紅葉狩りはカエデを思わせる赤をメインカラーに。ネル風シャツはやわらかなウール素材。チノパンっぽいパンツもウール100%。ハットをシックな色にして大人っぽく。すべて〈and wander〉。

023　A　RIDGE WALKING

| 日帰り | ★ 初心者向け | 問：高尾ビジターセンター ☎ 042-664-7872 | 尾根の山 2 |

高尾・陣馬【奥高尾縦走】

東京都／神奈川県

⇨ 尾根からは富士山

△ 855 m（陣馬山）

交 通

○行き
京王線高尾山口駅
　🚶徒歩5分
高尾山ケーブルカー清滝駅
　🚠ケーブルカー6分 ＜480円
高尾山ケーブルカー高尾山駅

○帰り
陣馬登山口
　🚌津久井神奈交バス7分 ＜180円
JR中央本線藤野駅

コースタイム

🚶歩行時間：6時間20分

ケーブルカー高尾山駅 (50分) ⇨ 高尾山 (1時間) ⇨ 城山 (20分) ⇨ 小仏峠 (40分) ⇨ 景信山 (50分) ⇨ 堂所山 (30分) ⇨ 明王峠 (50分) ⇨ 陣馬山 (1時間20分) ⇨ 陣馬登山口

インフォメーション

高尾登山電鉄 ☎ 042-661-4151
津久井神奈交バス ☎ 042-784-0661
宿泊可能な山小屋・テント場はなし

高尾山界隈では団子、城山ではかき氷、景信山ではなめこ汁と、食い倒れ街道でもあります。

【マイカー情報】京王線高尾山口駅近くに八王子市営の有料駐車場あり

| 1泊2日 山小屋泊 | ★★ 中級者向け | 問：八ヶ岳観光協会 ☎ 0266-73-8550 | 尾根の山 3 |

⇨ 伸びやかな尾根
⇩ カモシカも登場

八ヶ岳 【天狗岳】
長野県

△ 2646m
（西天狗岳）

交通

○行き
JR中央本線茅野駅
アルピコ交通バス1時間 ＜1150円
渋の湯
＊バスは通年運行だが、11月上旬〜4月下旬は土・日・祝日のみの特定日運行になるので注意。タクシー利用は約40分、6000円程度

○帰り
稲子湯
小海町営バス40分 ＜800円
JR小海線小海駅
＊バスは冬季運休、4月下旬〜11月下旬のみ運行
タクシー利用は約30分、4000円程度

コースタイム

○1日目
🥾歩行時間：2時間30分
渋の湯（1時間30分）⇨ 唐沢鉱泉分岐（1時間）⇨ 黒百合ヒュッテ

○2日目
🥾歩行時間：6時間10分
黒百合ヒュッテ（1時間45分）⇨ 東天狗岳（45分）⇨ 箕冠山（20分）⇨ 夏沢峠（40分）⇨ 本沢温泉（1時間）⇨ しらびそ小屋（1時間20分）⇨ 唐沢橋（20分）⇨ 稲子湯

インフォメーション

黒百合ヒュッテ
☎ 0266-72-3613（通年営業）
小屋 8300円〜／1泊2食付き
（冬季は暖房費＋500円）
テント 1000円／1人

アルピコ交通 ☎ 0266-72-7455

小海町営バス ☎ 0267-92-2333

本当は西天狗まで足を伸ばしたいところですが、往復30分かかるので時間と相談を！

【マイカー情報】登山口にある渋御殿湯に有料駐車場あり。支払いは温泉の受付へ

025　A　RIDGE WALKING

| 1泊2日　山小屋泊 | ★★　中級者向け | 問：白馬五竜観光協会 ☎ 0261-75-3131 | 尾根の山 4 |

北アルプス 【唐松岳】
長野県／富山県

⇨ 唐松岳頂上山荘

△ 2696 m

交 通

○往復
JR大糸線白馬駅
　🚌 アルピコ交通バス5分 ＜180円
白馬八方バスターミナル
　🚶 徒歩15分
ゴンドラリフト八方駅
　🚡 リフト8分 ＜950円
兎平
　🚡 リフト7分 ＜300円
黒菱平
　🚡 リフト5分 ＜300円
八方池山荘

丸山から唐松岳頂上山荘間は、切り立った岩尾根が続きます。高所恐怖症の方はけっこう怖いので、心して臨んでください。

コースタイム

○1日目
🥾 歩行時間：4時間5分

八方池山荘 (1時間) ⇨ 第三ケルン (1時間40分) ⇨ 丸山 (50分) ⇨ 唐松岳頂上山荘 (20分) ⇨ 唐松岳 (15分) ⇨ 唐松岳頂上山荘

○2日目
🥾 歩行時間：2時間40分

唐松岳頂上山荘 (40分) ⇨ 丸山 (1時間) ⇨ 第三ケルン (1時間) ⇨ 八方池山荘

インフォメーション

唐松岳頂上山荘
☎ 090-5204-7876（6月中旬〜10月中旬 *G.W.は営業）
山小屋9800円／1泊2食付き、テント1000円／1人

アルピコ交通 ☎ 0261-72-3155

白馬観光開発（ゴンドラ・リフト） ☎ 0261-72-3150

【マイカー情報】ゴンドラリフト八方駅周辺に複数の有料駐車場あり

| 2泊3日 山小屋泊 | ★★★ 健脚向け | 問：安曇野市観光協会 ☎ 0263-82-3133 | 尾根の山 5 |

北アルプス 【燕岳・常念岳縦走】

長野県

△ 2857m (常念岳)

⇨ 槍ヶ岳まで続く道

インフォメーション

燕山荘
☎ 0263-32-1535（4月下旬～11月下旬 *年末年始は営業）
山小屋9800円／1泊2食付き、テント700円／1人

安曇野観光タクシー(乗合バス・タクシー) ☎ 0263-82-3113

南安タクシー(乗合バス・タクシー) ☎ 0263-72-2855

コースタイム

○1日目
歩行時間：5時間5分
中房・燕岳登山口(3時間) ⇨ 合戦小屋(1時間10分) ⇨ 燕山荘(30分) ⇨ 燕岳(25分) ⇨ 燕山荘

○2日目
歩行時間：5時間50分
燕山荘(50分) ⇨ 大下りの頭(2時間) ⇨ 大天荘(1時間30分) ⇨ 東天井岳分岐(1時間30分) ⇨ 常念小屋

○3日目
歩行時間：3時間10分
常念小屋(2時間20分) ⇨ 王滝ベンチ(50分) ⇨ 一ノ沢登山口

交通

○行き
JR大糸線穂高駅
　🚌 乗合バス1時間 <1700円
中房温泉(中房・燕岳登山口)
*乗合バスは冬季運休、4月下旬～11月下旬のみの運行。タクシー利用は約50分、7500円程度

○帰り
一ノ沢登山口
　🚕 タクシー約25分 <6000円程度
JR大糸線穂高駅
*一ノ沢登山口から穂高駅までのバス便はなし
常念小屋を出発する前にタクシーを予約しておく

【マイカー情報】中房・燕岳登山口から約500m下に登山者専用の無料駐車場が複数あり

B

小林百合子の
山小屋の山

山小屋の山1

奥秩父
【金峰山 金峰山小屋】
山梨県／長野県

△ 2599 m

6月はシャクナゲの花が見頃。しっとりした苔にピンクの花が映えてきれい。

029　B　MOUNTAIN HUT

さりげない道標も好き。小屋から山頂までは展望良好。八ヶ岳も見えます。

031　小屋の周りにはあちこちにユニークな岩が。誰かが作ったオブジェみたい。

朝ごはんは土鍋おかゆと「ごはんの友」各種。みんなでつつき合うスタイル。

033　秋、冷え込んだ朝の、澄んだ空気が心地いい。小屋の中はストーブであったか。

天気が悪ければ山頂にも行かず、こたつでボードゲームやトランプ遊び。

035　日が落ちると、台所からおいしい香りが流れてきます。うとうとしながら待つ。

目的地は山頂じゃなく山小屋。山の"時間"を楽しむ旅。

はじめて登山をしたのは、奥多摩の雲取山でした。（P.8〜参照）。取材ということでしぶしぶ登ったのですが、それはそれはしんどかった。山小屋で1泊して、翌日は午前3時起床。山頂で見たご来光はきれいだったけれど、それ以上に疲労が勝って、「登山＝苦行」という印象だけが残りました。

でも、そんな苦い思い出のなかでも、ひとつだけ楽しかった記憶があって、それが山小屋で過ごした一夜でした。へろへろで到着して飲んだ缶ビール。かまどで炊かれたつやつやごはん。ストーブを囲んでの宴会。星空…。街の旅館に比べたら素朴だけれど、不便な場所で心づくしのもてなしをしてくれたことが嬉しかったし、自分たち以外、だーれもいない山の中で寝起きするという体験に興奮したのでした。

山小屋が好きになってから、あれだけ辛かった登山が楽しいものに変わりました。次はそこの山小屋へ。その次はあそこへ。どの山小屋も個性があって、ユニークな主人がいました。私が山を続けていられるのは、山小屋があるからだと言ってもいいでしょう。

なかでも金峰山小屋は、何度も通っている小屋。東京からアクセスがよく、コースタイムも4時間くらいとちょうどいい感じ。ご主人の吉木真一さんは歳が近いこともあって、いつも夜中までお酒を飲んでしまいます。

登山口のある廻り目平からは、沢沿いの道を緩やかに登っていきます。樹林帯に入ると、あとはひたすら登り。展望はあまりありませんが、初夏にはシャクナゲの群生が。秋には木々の紅葉を見ながらしっとりと歩けます。

山小屋から山頂までは20分ほどの登り。それまでとは打って変わって、大きな岩をよじ登っていきます。ここも楽しいポイント。山頂には「五丈岩」と呼ばれる巨岩と鳥居があって、神秘的な雰囲気が流れています。夕焼けもご来光も素晴らしく、天気が良ければ大きく富士山を望みます。

定員60名ほどの小さな小屋なので、とてもアットホーム。秋はこたつに入りながら本を読んだり、お酒を飲んだり。実家で過ごす正月のようなくつろぶりですが、なんといってもこれが、山小屋時間の醍醐味なのです。

| 金峰山　1泊2日　山小屋泊 | ★★　中級者向け | 問：川上村役場　☎ 0267-97-2121 |

交通

○往復
　JR小海線信濃川上駅
　🚌川上村営バス35分　＜580円
　川端下（かわはげ）

【マイカー情報】
廻り目平キャンプ場に有料駐車場あり

コースタイム

○1日目
🥾歩行時間：4時間10分

川端下（1時間20分）⇨ 村営金峰山荘（1時間）⇨ 八丁平分岐（1時間50分）⇨ 金峰山小屋

○2日目
🥾歩行時間：3時間40分

金峰山小屋（20分）⇨ 金峰山（10分）⇨ 金峰山小屋（1時間20分）⇨ 八丁平分岐（50分）⇨ 村営金峰山荘（1時間）⇨ 川端下

インフォメーション

金峰山小屋 ☎ 0267-99-2030
（4月下旬～11月下旬・年末年始は営業）
山小屋8500円／1泊2食付き
（冬季は暖房費＋500円）、テント場はなし

川上村営バス ☎ 0267-97-2121（川上村役場）

川端下のバス停から廻り目平キャンプ場まではレタス畑が果てしなく続く農道を歩くこと1時間20分…。平坦ですが、登山靴でアスファルトを歩くのは意外としんどいので覚悟。車なら廻り目平まで入れるので、懐が温かければ信濃川上駅からタクシー利用もあります（約30分、6500円程度）。山梨県側の瑞牆山荘登山口から登るルートもあり、そちらは途中で瑞牆山の雄姿を見られてまた違った趣。とくに秋にはカラマツの黄葉がきれいなので、おすすめです。金峰山名物シャクナゲの見頃は例年6月。花を見るなら廻り目平キャンプ場からのルートがいいと思います。

037　B MOUNTAIN HUT

金峰山を歩くための持ちもの

トップス
〈and wander〉のウール100％。裾がくしゅっとしてるのが♡。

靴
〈goro〉のブーティエル。8年選手。いい味が出てきました。

パンツ

タイツ

基本の6点セット

〈THE NORTH FACE〉の化繊短パン&〈ibex〉のメリノウールタイツ。

靴下
クッション性が高いのに、足首周りはすっきり。〈Foxfire〉。

バックパック
〈山と道〉でセミオーダーメイドしたU.L. Frame-Pack ONE。

レインウェア
地味色の雨具を探してやっと見つけた小豆色。〈ARC'TERYX〉。

これにプラスして…

着替え用Tシャツ

山小屋がぽかぽかのときは半袖で。〈ibex〉のメリノウール。

防寒アンダー

山小屋が寒いときに。〈mont-bell〉の厚手ウール。小豆色…。

フリースパンツ

山小屋での寝間着。毛玉だらけが落ち着く。ノーブランド。

ウインドブレーカー

〈THE NORTH FACE〉の極薄。電車内や行動中、肌寒いときに。

ネックゲイター

〈Patagonia〉のマイクロフリース。肌触りが最高&軽い〜！

時計

〈SUUNTO〉の限定カラー。手元くらいは女子らしくピンク。

ニット帽

〈Carhartt〉の帽子をかぶってる男子が好きなので真似して。

ヘッデン

山小屋必須アイテム。よく無くすので、極力安いものを…。

039　B　MOUNTAIN HUT

山小屋泊のはなし

- (6) 化粧水
- (7) かゆみ止め
- (4) 胃腸薬
- (5) 日焼け止めパウダー
- (1) 歯ブラシ
- (2) コーム
- (3) 綿棒
- (8) 爪切り
- (9) マウススプレー
- (10) リップクリーム
- (11) コンタクトレンズ
- (12) ハンドクリーム
- (13) 汗拭きシート
- (14) てぬぐい×2

メガネ＆ケース
夜のトイレ用に枕元に。ケースは壊れてもいい物を。

ソーイングセット
バックパックやウェアなどの不慮の破損に備えて。

ティッシュ
山小屋のトイレに紙がないことがあるので、常に携帯。

マイカップ
洗い物が減るわ～！と、山小屋の人が喜びます。

水筒
1本はお茶。もう1本には焼酎を入れて。晩酌用。

山小屋泊に何を持って行ったらいいですか？とよく聞かれます。そのときは「どー田舎の民宿をさらに不便にしたような気分で準備したらいいよ」と答えます。つまり、食べ物、飲み物、トイレ、布団くらいはあるけど、ほかはないと思え、ということです。

とはいえ、旅行に行くときのようにドライヤーやらバスタオルやらを担ぐ余裕はないので、生命と健康、衛生を維持できる最低限を揃えるというのが基本の心構えです。でも実際やってみると、必要なものって案外少ない。小さなポーチひとつで充分なのです。

山小屋泊にまつわるお悩み集

お悩み 1
お風呂に入れないとイヤです…。

たいていの山小屋はお風呂ナシ。大判の汗拭きシートで体を拭けばさっぱり。石鹸で手を洗いたい願望のある人は、消毒ジェルを。

お悩み 2
お酒を持参したいけど重いです…。

ワインや焼酎なら軽いペットボトルに入れ替えて。それでも重いなら、アルコール度数の高いウイスキーを小さなスキットルに入れて。

お悩み 3
つまみを持参したいけどかさばります…。

好きなお菓子をジップロックに詰め合わせて適量を持参します。肉系缶詰がひとつあると優雅な気分に。乾き物も軽くていいですね。

お悩み 4
夜、寒くて眠れません…。

首や足先など、末端を温めると体全体がぽかぽか。足に貼るカイロ＋靴下、ネックゲイターを巻いて寝るなど、小物を活用してみて。

お悩み 5
他人が使った枕が気持ち悪いです…。

てぬぐいを枕カバーにすれば、なんとなく気持ちも落ち着きます。手ぬぐいにアロマスプレーを少しかけておくとリラックス効果も。

お悩み 6
携帯の充電がしたいです…。

山小屋での充電は基本NG。有料でしてくれることもあります。モバイルバッテリーをフルチャージしておけば、1泊2日なら問題なし。

お悩み 7
山小屋の飲み物が高いです…。

山小屋のお湯は無料か100円くらい。粉末タイプの飲料やティーバッグを持参すれば、好きなときに好きなものを飲めておすすめです。

お悩み 8
山小屋で買ったもののゴミはどうしたら…。

基本的に山小屋で捨ててくれますが、最終的に小屋の人が背負って下ろすもの。余裕があれば持参の袋に入れて持ち帰りたいですね。

| 1泊2日 山小屋泊 | ★ 初心者向け | 問：甲州市観光交流課 ☎ 0553-32-5091 | 山小屋の山 2 |

大菩薩嶺【丸川荘】

山梨県

⇨ 小屋前には富士山

△ 2057m（大菩薩嶺）

交通

○行き
JR中央本線甲斐大和駅
　🚌 栄和交通バス40分 <950円
上日川峠（かみにっかわ）
＊バスは冬季運休、4月中旬～12月中旬の土・日・祝日のみ運行。タクシー利用は塩山駅から約40分、5500円程度

○帰り
大菩薩峠登山口
　🚌 山梨交通バス30分 <300円
JR中央本線塩山駅
＊バスは冬季運休、4月下旬～12月下旬の土・日・祝日のみ運行。タクシー利用は約20分、2700円程度

コースタイム

○1日目
🥾 歩行時間：3時間30分

上日川峠（30分）⇨ 福ちゃん荘（1時間）⇨ 大菩薩峠（1時間）⇨ 大菩薩嶺（1時間）⇨ 丸川荘

○2日目
🥾 歩行時間：1時間35分

丸川荘（1時間20分）⇨ 丸川峠入口（15分）⇨ 大菩薩峠登山口

インフォメーション

丸川荘
☎ 090-3243-8240（通年営業 ＊12月上旬～4月下旬は土・日のみの営業。予約必須）
山小屋7000円／1泊2食付き
（冬季は暖房費＋550円）
テント場はなし

栄和交通 ☎ 0553-26-2344
山梨交通 ☎ 055-223-0821

【マイカー情報】上日川峠に無料駐車場あり

| 1泊2日 山小屋泊 | ★ 初心者向け | 問：八ヶ岳観光協会 ☎ 0266-73-8550 | 山小屋の山 3 |

八ヶ岳【高見石小屋】
長野県

⇨ 高見石小屋
⇩ ランプの宿です

△ 2300 m

交通

○往復
JR中央本線茅野駅
　アルピコ交通バス1時間 ＜1150円
渋の湯
＊バスは通年運行だが、11月上旬～4月下旬は土・日・祝日のみの特定日運行になるので注意。タクシー利用は約40分、6000円程度

コースタイム

○1日目
歩行時間：2時間10分
渋の湯（1時間30分）⇨ 賽ノ河原地蔵（40分）⇨ 高見石小屋

○2日目
歩行時間：3時間40分
高見石小屋（1時間10分）⇨ 中山（35分）⇨ 中山峠（5分）⇨ 黒百合ヒュッテ（45分）⇨ 唐沢鉱泉分岐（1時間5分）⇨ 渋の湯

インフォメーション

高見石小屋
☎ 0467-87-0549（通年営業）
山小屋 8300円／1泊2食付き
（冬季は暖房費＋300円）
テント 550円／1人

アルピコ交通 ☎ 0266-72-7455

小屋の脇にある岩山の名が「高見石」。3分ほどで登れるので、ぜひ上からの眺めを楽しんでください。ご来光、夕焼けはとくにきれい。晴れた日は天体望遠鏡を使った星空観察会も開催。

【マイカー情報】登山口にある渋御殿湯に有料駐車場あり。支払いは温泉の受付へ

| 1泊2日　山小屋泊 | ★★　中級者向け | 問：那須町役場　☎ 0287-72-6901 | 山小屋の山 4 |

那須岳【三斗小屋温泉　大黒屋】

栃木県

△ 1915 m
（茶臼岳）

⇨ 紅葉が見事です
⇨ 手作りごはん

交通

○行き
JR東北本線黒磯駅
　🚌 東野交通バス 1 時間 ＜1350円
那須岳山麓（ロープウェイ山麓駅）
　🚠 那須ロープウェイ5分 ＜750円
ロープウェイ山頂駅

コースタイム

○1日目
🥾 歩行時間：1時間55分

山頂駅（40分）⇨ 茶臼岳（20分）⇨ 峰の茶屋跡（35分）
⇨ 沼原分岐（20分）⇨ 三斗小屋温泉 大黒屋

○2日目
🥾 歩行時間：1時間50分

三斗小屋温泉 大黒屋（20分）⇨ 沼原分岐（30分）⇨
姥ヶ平下（40分）⇨ 牛ヶ首（20分）⇨ 山頂駅

インフォメーション

三斗小屋温泉 大黒屋
☎ 090-1045-4933（4月中旬～11月下旬）
山小屋 9500円／1泊2食付き
テント場はなし

東野交通（バス・ロープウェイ）
☎ 0287-62-0858

峰の茶屋跡付近はいつも強い風が吹いているので、悪天時では注意が必要。夏でも防寒具を持ってお出かけください。峰の茶屋跡から三斗小屋温泉までは静かな森歩き。とくに紅葉シーズンがきれいです。窓が大きくとられた、開放的なお風呂も最高。夕食は各自部屋で食べる旅館スタイルです。

【マイカー情報】ロープウェイ山麓駅周辺に複数の無料駐車場あり

| 3泊4日 山小屋泊 | ★★★ 健脚向け | 問:富山市観光協会 ☎ 076-439-0800 | 山小屋の山 5 |

北アルプス・雲ノ平 【雲ノ平山荘】
富山県

△ 2841m (三俣蓮華岳)

コースタイム

○1日目
- 歩行時間：4時間30分
- 折立(1時間30分) ⇨ 三角点(3時間) ⇨ 太郎平小屋

○2日目
- 歩行時間：5時間40分
- 太郎平小屋(2時間20分) ⇨ 薬師沢小屋(3時間20分) ⇨ 雲ノ平山荘

○3日目
- 歩行時間：5時間40分
- 雲ノ平山荘(3時間20分) ⇨ 三俣山荘(50分) ⇨ 三俣蓮華岳(1時間30分) ⇨ 黒部五郎小舎

○4日目
- 歩行時間：8時間50分
- 黒部五郎小舎(2時間) ⇨ 黒部五郎岳(2時間20分) ⇨ 北ノ俣岳(1時間30分) ⇨ 太郎平小屋(2時間) ⇨ 三角点(1時間) ⇨ 折立

交通

○往復

富山地方鉄道 電鉄富山駅
　　地方鉄道 直通バス
　　2時間 <3500円
折立

*直通バスは7月中旬〜8月末の毎日、9月中は土・日・祝日のみの運行 予約可能

インフォメーション

雲ノ平山荘
☎ 046-876-6001 (7月中旬〜10月中旬)
山小屋 9500円／1泊2食付き
テント 1000円／1人

富山地方鉄道(バス) ☎ 076-442-8122

【マイカー情報】折立周辺に無料駐車場あり

C

金子夏子の
岩の山

岩の山 1

北アルプス
【北穂高岳】
長野県／岐阜県

△ 3190 m

涸沢カールを染める朝焼け。山小屋泊の人、テント泊の人も慌てて起きてきます。

ROCKY MOUNTAIN

9月後半の穂高は、山の上から駆け足で秋が降りてきます。眼下は涸沢ヒュッテ。

049　真っ赤に色づいたナナカマドの実。山の秋がはじまりつつあるサイン。

北穂高岳への道は岩との格闘。垂直方向へ登れと矢印が言っているけれど…。

岩場に力強く咲くイワツメクサ。北穂高小屋のトレードマークもこの花。

標高3190m直下にたつ北穂高小屋。部屋につけられた名前は穂高の岩場の名。

053　山頂直下から振り向くと、小雨の中を下っていく大学山岳部の姿が。ガンバレー!

> 一歩一歩に"意味"を感じて。
> 岩登りは、知的な登山である。

「岩の山」と聞くと、屈強な男たちがロープを担いでガシガシ登っていくようなイメージかもしれませんが、そのじつ知的な一面もあって、知れば知る程奥深い世界が広がっています。

私がはじめて本格的な岩稜の山に登ったのは4年前の夏。穂高の南岳から北穂高岳を経て、奥穂高岳へと縦走しました。経験豊富な友人と一緒でしたが、やっぱり少し怖かったような…。無我夢中で登って、気づいたら山小屋。疲れる暇もなかったように思います。

それから何度か岩の山に登るうち、あれ、楽しいぞと思うようになりまし た。それまで適当だった足運びを、少し慎重に、考えて歩いてみると、なんだかすごく楽。次はこの岩に右足、左足はあの岩に、右手はこっちで、左手はあっちに伸ばして…。次の一歩、一手を設計しながら歩くと、スイスイと岩を登っていけるようになったのです。

あとでわかったのですが、これはクライミングと同じような感覚です。効率よく、美しく山を登ること。それを追究していくことが、岩の山を登る楽しみなのだと知りました。そして経験を積むほどに、その「岩を読む力」も上達します。その実感を得られたら、次は憧れのバリエーションルートへ。毎年少しずつ難しい山へ挑戦していけるのも歓びのひとつです。

好きな岩稜エリアはやっぱり北アルプスの穂高岳界隈です。上高地から横尾までは平坦な道をぶらぶらと。仲間と近況報告をしながら歩きます。涸沢まで登って、テントか山小屋で1泊。穂高連峰に囲まれた天国のような場所です。ゆっくり眠って、翌日は北穂高岳か奥穂高岳へ。時間が許せば上で一泊して、翌日一気に上高地へ下ります。

穂高の面白いところは、北穂高岳と奥穂高岳を結んだり、西穂高岳へ抜けたり、あるいは槍ヶ岳方面へ抜けたり、3000m級の山々を繋いで縦横無尽に歩き回れること。「あんなところを人間が歩くの⁉」と思うような岩尾根でも、経験と技術があれば大丈夫。新しいルートを自分の力で切り開いていく、探検のような要素もあって、どきどき、わくわく。岩の山は、いくつになっても憧れを持ち、挑戦し続けられる、大人のための冒険でもあるのです。

| 北穂高岳 2泊3日 山小屋泊 | ★★★ 健脚向け | 問：松本市アルプス観光協会 ☎ 0263-94-2221 |

交通

○往復
松本電鉄新島々駅
　🚌 アルピコ交通バス
　　1時間5分 < 1950円
上高地バスターミナル
＊上高地までのバスは冬季運休、4月中旬～11月中旬のみの運行

【マイカー情報】

上高地バスターミナルはマイカー規制のため、マイカーの場合は沢渡に駐車後、バスかタクシーで上高地へ。タクシーの場合は約30分、7000円程度

コースタイム

○1日目
🥾 歩行時間：3時間10分
上高地バスターミナル(1時間) ⇨ 明神 (1時間) ⇨ 徳沢(1時間10分) ⇨ 横尾

○2日目
🥾 歩行時間：6時間20分
横尾(1時間) ⇨ 本谷橋(2時間) ⇨ 涸沢 (3時間20分) ⇨ 北穂高小屋

○3日目
🥾 歩行時間：7時間10分
北穂高小屋(2時間) ⇨ 涸沢(1時間10分) ⇨ 本谷橋(50分) ⇨ 横尾(1時間10分) ⇨ 徳沢(1時間) ⇨ 明神(1時間) ⇨ 上高地バスターミナル

インフォメーション

横尾山荘
☎ 0263-95-2421（4月下旬～11月下旬）
山小屋 9800円／1泊2食付き
テント 700円／1人

北穂高小屋
☎ 090-1422-8886（4月29日～11月3日）
山小屋 9500円／1泊2食付き
テント 700円／1人

アルピコ交通 ☎ 0263-92-2511

涸沢から北穂高岳に至る道は、険しい岩稜帯。鎖やロープを頼りに登る箇所や、垂直に伸びる鉄梯子なども。手の保護のために、夏場でも必ずグローブを携帯してください。悪天候時は無理をせず、涸沢で停滞する英断を！

055　C　ROCKY MOUNTAIN

北穂高岳を歩くための持ちもの

アンダー

トップス

〈MAMMUT〉の中厚ソフトシェル。中は〈smartwool〉。

〈goro〉のブーティエル。丁寧に手入れする時間も楽しみ。

靴

基本の6点セット

パンツ

〈HOUDINI〉の長パン。岩に擦れても破れないようやや厚め。

〈smartwool〉の中厚手メリノウール。汗をかいてもムレない。

靴下

レインウェア

こちらも岩場想定でややしっかりめの素材。〈NORRØNA〉。

バックパック

アズテックという高強度素材を使った〈macpac〉。55L。

〉これにプラスして…

ニット帽
ネパールで買ったもの。耳までしっかり防寒できるように。

ダウン
基本的にフリース派だけど念のため。〈THE NORTH FACE〉。

サングラス
高山は日差し、紫外線ともにすごいので必須！〈smith〉。

タイツ
〈smartwool〉のメリノウールタイツ。山小屋での防寒用に。

グローブ
防寒、暴風、岩登り用。伸縮素材のフリース地。〈Patagonia〉。

フリース
〈HOUDINI〉の薄手フリース。肌触りもフィット感も大好き。

岩山アタックのはなし

- (1) リップクリーム
- (2) 日焼け止め
- (3) ダウンジャケット
- (4) ハンドウォーマー
- (5) グローブ
- (6) ヘアゴム
- (7) 絆創膏・靴ずれパッド
- (8) アタックザック
- (9) 水筒
- (10) ポーチ
- (11) てぬぐい

ダウンジャケット
山頂は寒いので、コンパクトなインナーダウンを携帯。クルーネックだと首周りがもたつきません。

ジップロック
必要な分だけ行動食を入れたり、ゴミ袋にしたり、とにかく万能なジップロックは常にバッグに。

槍ヶ岳や奥穂高岳など、険しい岩稜の山に登るときは、山頂に近い山小屋に荷物を置いて、必要なものだけ小さなリュック(アタックザックと呼びます)に詰め替えて登ります。大きな荷物を担いでいると体力的にも辛いですし、岩にバックパックがひっかかったりして危険だからです。

アタックザックに入れておくものは上の写真を参考に。山頂は風が強かったりで寒いことがあるので、防寒具を忘れずに。万が一に備えて雨具も忍ばせておきます。最低限のエマージェンシーグッズも携帯しておくと安心です。

服選びのはなし

P.56で紹介した装備は、春・秋くらいの時期のものです。真夏に高山に登る場合は少し薄着にはなりますが、服選びの基本的な姿勢は変わりません。

トップスは薄手のソフトシェル。しなやかな肌触りで少し伸縮性があると、岩場で腕を伸ばしたりするときに動きやすい。中は夏でも薄手のメリノウールTシャツ。汗をかいても体が冷えないので、夏も大活躍します。パンツも少し薄手のものを。細身のシルエットですが、少しストレッチがあったほうが脚の可動域が広がって岩場では快適です。こちらも肌触りを重視して。

自分の好きな形や質感、シルエットを追求していくと、いつの間にか自分の好みや体に合ったブランドがわかってきます。テイストが統一されていれば、新しいものを買い足しても違和感なくコーディネートできますよ。

さらりとした素材が気持ちいいソフトシェル。〈HOUDINI〉。

同じく〈HOUDINI〉のパンツ。薄くて軽くて、夏でも快適。

〈smartwool〉のウェアはシンプルなカラーとデザインが好き。

| 1泊2日　山小屋泊 | ★★　中級者向け | 問：奥飛騨温泉郷観光協会 ☎0578-89-2614 | 岩の山 2 |

北アルプス【西穂独標】
長野県／岐阜県

⇨ 初夏には雪渓も
⇩ ロープウェイの駅には山のポストが

△ 2701 m

交通

○往復
JR中央本線松本駅
　🚌 アルピコ交通バス／濃飛バス
　　2時間＜2880円
新穂高ロープウェイ駅
　🚠 第1・第2ロープウェイ
　　通しで12分 ＜1600円
新穂高ロープウェイ西穂高口駅

＊新穂高ロープウェイへの直通バスは特定日運行。平湯温泉で新穂高線に乗り換える場合もあるので要ダイヤ確認

コースタイム

○1日目
🥾 歩行時間：1時間30分
ロープウェイ西穂高口駅（1時間30分）⇨ 西穂山荘

○2日目
🥾 歩行時間：3時間30分
西穂山荘（1時間30分）⇨ 西穂独標（1時間）⇨
西穂山荘（1時間）⇨ ロープウェイ西穂高口駅

インフォメーション

西穂山荘
☎ 080-6996-2455（通年営業）
山小屋 9500円／1泊2食付き
（冬季は暖房費＋300円）、
テント1000円／1人

アルピコ交通 ☎ 0263-35-7400
濃飛バス ☎ 0577-32-1688

西穂独標から西穂高岳山頂までは上級者向けルート。決してノリで進むことなかれ。

【マイカー情報】新穂高ロープウェイ新穂高温泉駅周辺に複数の有料駐車場あり

| 1泊2日　山小屋泊 | ★★　中級者向け | 問：八ヶ岳観光協会　☎ 0266-73-8550 | 岩の山 3 |

八ヶ岳 【赤岳】
長野県

⇨ 八ヶ岳の主峰です
⇩ かわいいコマクサ

△ 2899 m

交　通

○往復
JR中央本線茅野駅
　🚌 アルピコ交通バス35分 ＜930円
美濃戸口

＊バスは通年運行だが、11月上旬〜4月下旬は特定日運行になるので要ダイヤ確認。タクシー利用は約35分、5500円程度

コースタイム

○1日目
🥾 歩行時間：3時間30分
美濃戸口(1時間) ⇨ 美濃戸山荘(2時間30分) ⇨ 行者小屋

○2日目
🥾 歩行時間：6時間
行者小屋(1時間25分) ⇨ 地蔵の頭(45分) ⇨ 赤岳(1時間20分) ⇨ 行者小屋(1時間40分) ⇨ 美濃戸山荘(50分) ⇨ 美濃戸口

初日にがんばって赤岳山頂まで登り、赤岳頂上山荘に泊まるのもあり。天気がよければ素晴らしいご来光を見られます(富士山も！)。山頂から少し下った赤岳天望荘も絶景の宿。体力と時間と相談して決めてください。

インフォメーション

行者小屋 ☎ 090-4740-3808 (6月上旬〜10月末)
山小屋 9000円〜／1泊2食付き、テント1000円／1人
アルピコ交通 ☎ 0266-72-7141

【マイカー情報】美濃戸口に有料駐車場あり。約3km先の赤岳山荘付近まで乗り入れ可能で、有料駐車場あり

C ROCKY MOUNTAIN

| 1泊2日　山小屋泊 | ★★　中級者向け | 問：安曇野市観光協会
☎ 0263-82-3133 | 岩の山 4 |

⇨ 花崗岩の上品な山
⇩ 燕山荘の「山男」

北アルプス【燕岳】
長野県

△ 2763 m

交通

○往復
JR大糸線穂高駅
🚌 乗合バス1時間 ＜1700円
中房温泉（中房・燕岳登山口）

＊乗合バスは冬季運休、4月下旬～11月下旬のみの運行。タクシー利用は約50分、7500円程度

コースタイム

○1日目
🥾 歩行時間：4時間10分
中房・燕岳登山口(3時間) ⇨ 合戦小屋(1時間10分) ⇨ 燕山荘

○2日目
🥾 歩行時間：3時間45分
燕山荘(30分) ⇨ 燕岳(25分) ⇨ 燕山荘(50分) ⇨ 合戦小屋(2時間) ⇨ 中房・燕岳登山口

インフォメーション

燕山荘 ☎ 0263-32-1535
（4月下旬～11月下旬＊年末年始は営業）
山小屋9800円～／1泊2食付き
テント700円／1人

安曇野観光タクシー（乗合バス・タクシー）
☎ 0263-82-3113

南安タクシー（乗合バス・タクシー）
☎ 0263-72-2855

「日本三大急登」に数えられる合戦尾根ですが、実際はそこまで急じゃないのでご安心を。シーズン中は合戦小屋で冷え冷えのスイカを販売しています。これはマストで食べましょう。小屋前の「山男」への挨拶も忘れずに。

【マイカー情報】中房・燕岳登山口から約500m下に登山者専用の無料駐車場が複数あり

062

郵便はがき

1708780

052

料金受取人払郵便

豊島局承認

1291

差出有効期間
平成30年3月
21日まで

東京都豊島区南大塚2-32-4
パイ インターナショナル 行

|||

書籍をご注文くださる場合は以下にご記入ください

- 小社書籍のご注文は、下記の注文欄をご利用下さい。**宅配便の代引**にてお届けします。代引手数料と送料は、ご注文合計金額(税抜)が3,000円以上の場合は無料、同未満の場合は代引手数料300円(税抜)、送料200円(税抜・全国一律)。乱丁・落丁以外のご返品はお受けしかねますのでご了承ください。

- **お届け先は裏面**にご記載ください。
 (発送日、品切れ商品のご連絡をいたしますので、必ずお電話番号をご記入ください。)

- 電話やFAX、小社WEBサイトでもご注文を承ります。
 http://www.pie.co.jp　TEL：03-3944-3981　FAX：03-5395-4830

ご注文書籍名	冊数	税込価格
	冊	円
	冊	円
	冊	円
	冊	円

ご購入いただいた本のタイトル

● 普段どのような媒体をご覧になっていますか？（雑誌名等、具体的に）

　雑誌（　　　　　　　　　　　　）　WEBサイト（　　　　　　　　　　　　）

● この本についてのご意見・ご感想をお聞かせください。

● 今後、小社より出版をご希望の企画・テーマがございましたら、ぜひお聞かせください。

ご職業	男・女	西暦　　　年　　　月　　　日生　　　歳

フリガナ
お名前

ご住所（〒　　—　　　　）　TEL

e-mail

お客様のご感想を新聞等の広告媒体や、小社Facebook・Twitterに匿名で紹介させていただく場合がございます。不可の場合のみ「いいえ」に○を付けて下さい。	いいえ

ご記入ありがとうございました。お送りいただいた愛読者カードはアフターサービス・新刊案内・マーケティング資料・今後の企画の参考とさせていただき、それ以外の目的では使用いたしません。
読者カードをお送りいただいた方の中から抽選で粗品をさしあげます。

4780 登山案内

| 2泊3日　山小屋泊 | ★★★　健脚向け | 問：松本市アルプス観光協会
☎ 0263-94-2221 | 岩の山 5 |

北アルプス 【槍ヶ岳】
長野県／岐阜県

⇨ 山頂は「槍の穂先」
⇨ 焼きたてパンが名物

△ 3180 m

交通

○往復

松本電鉄新島々駅
🚌 アルピコ交通バス1時間5分 < 1950円
上高地バスターミナル

*上高地までのバスは冬季運休、4月中旬〜11月中旬のみの運行

コースタイム

○1日目

🥾 歩行時間：4時間50分

上高地バスターミナル（1時間）⇨ 明神（1時間）⇨ 徳沢（1時間10分）⇨ 横尾（1時間40分）⇨ 槍沢ロッヂ

○2日目

🥾 歩行時間：5時間30分

槍沢ロッヂ（1時間50分）⇨ 天狗原分岐（2時間40分）⇨ 槍ヶ岳山荘（30分）⇨ 槍ヶ岳（30分）⇨ 槍ヶ岳山荘

○3日目

🥾 歩行時間：7時間25分

槍ヶ岳山荘（1時間40分）⇨ 天狗原分岐（1時間15分）⇨ 槍沢ロッヂ（1時間20分）⇨ 横尾（1時間10分）⇨ 徳沢（1時間）⇨ 明神（1時間）⇨ 上高地バスターミナル

インフォメーション

槍沢ロッヂ ☎ 0263-95-2626（4月下旬〜11月上旬）
山小屋 9500円／1泊2食付き、テント 1000円／1人

槍ヶ岳山荘 ☎ 090-2641-1911（4月下旬〜11月上旬）
山小屋 9500円／1泊2食付き、テント 1000円／1人

アルピコ交通 ☎ 0263-92-2511

槍ヶ岳山荘から山頂まではいつも大混雑。コースタイムより時間に余裕を持って登りましょう。山頂は狭いので、混雑時の長居は無用。

【マイカー情報】 上高地はマイカー規制のため、沢渡に駐車後、バスかタクシーで上高地へ。タクシーの場合は約30分、7000円程度

063　C　ROCKY MOUNTAIN

野川かさねの 花の山

D

花の山1

尾瀬
【尾瀬ヶ原】
群馬県／新潟県／福島県

△ 1400 m

秋の尾瀬ヶ原。池塘に浮かぶヒツジグサの小さな葉が紅葉していて、じーん…。

065　D　BOTANICAL HIKING

こちらが夏のヒツジグサ。太陽が出ている間は白い花が咲き、夕方にまた閉じます。

夏、一面のお花畑。青空の下の花もいいけれど、霧の中の花もいい。

秋、湿原を黄金色に染める草紅葉。朝夕は陽の光を受けて、本当にきれい。

夏の花が枯れ、実がなり、秋の装いに変わる。その変化を記録していきたい。

早春。葉をすっかり落とした木々に、ツキノワグマたちの痕跡を探します。

雪解けの川に頭を出したミズバショウ。尾瀬ヶ原に春を告げる風景。

> 新しい写真表現の先生は、尾瀬ヶ原に咲く花たち。

山の写真を撮影しはじめたのは、10年ほど前からです。登山はまったくの未経験だったので、地元の丹沢などの低山からスタートし、八ヶ岳や北アルプスなどの高い山へ。数年後にはテントを担いで、4～5泊程度の長い縦走にも出かけるようになりました。

でもここ数年は、暇があれば尾瀬に通っています。5月の連休、山小屋の開業とともに尾瀬ヶ原に入ると、湿原はまだ雪に覆われています。ところころ雪解けが進んだ部分は、氷河のようなミルキーブルーをしていて、とてもきれい。5～6月はミズバショウの

シーズン。その後はニッコウキスゲが咲き、尾瀬の夏が正式にはじまります。9月に入ると、湿原は徐々にその色を変え、中旬には黄金色の草原が広がる草紅葉がはじまります。リンドウなどの秋の花も色を添えて、華やかな夏とは違った、シックな雰囲気に。11月に入って初霜が降りると、植物の姿はだんだん減り、広葉樹の上にはツキノワグマが作ったクマ棚が見られるように。植物も動物も、尾瀬全体が冬支度をしているのが伝わってきます。

たまに「そんなに同じ場所へ通って、飽きない？」とか「もったいなくない？」と言われることがあります。確かに以前は私も被写体を求めてあちこちの山へ、まだ見ぬ山へと思っていました。でも、尾瀬の花々を撮影す

るようになってから変わりました。

たとえば、昨日咲いていた花が今日はもう枯れていたり、去年盛大に咲いていた場所に今年はなかったり。自然は常に変化していて、そこに大きな感動を覚えます。そしてその小さな変化は、じっくりと時間をかけて歩いてはじめて気づけること。"観察する"目線のなかにこそ求める被写体があると、だんだんわかってきたのです。

尾瀬に限らず、山は植物の宝庫です。同じ山でも季節で表情が変わるので、何度通っても発見や驚きがあります。そしてその土地の自然を知るほど、感動も大きくなっていく。壮大な風景や、偶然に訪れる神秘的な瞬間もいいですが、写真が好きな人は一度、1年を通してひとつの山を歩いて、じっくり観察してみてください。新しい写真の楽しみが見つかるかもしれません。

| 尾瀬ヶ原 1泊2日 山小屋泊 | ★ 初心者向け | 問:片品村役場 ☎ 0278-58-2111 |

交通

○往復
JR上越新幹線上毛高原駅
　🚌 関越交通バス
　　1時間55分 <2450円
鳩待峠連絡所
　🚌 乗合バス40分 <930円
鳩待峠

*バスは冬季運休、4月下旬〜11月上旬のみの運行

【マイカー情報】
鳩待峠は時期によりマイカー規制を実施中。
規制時は戸倉に駐車後、乗合バスで鳩待峠へ

コースタイム

○1日目
🥾 歩行時間:4時間10分
鳩待峠(1時間20分) ⇨ 横田代(50分) ⇨
アヤメ平(20分) ⇨ 富士見小屋(30分) ⇨
土場(1時間10分) ⇨ 龍宮小屋

○2日目
🥾 歩行時間:2時間45分
龍宮小屋(40分) ⇨ 牛首分岐(45分) ⇨
山ノ鼻(1時間20分) ⇨ 鳩待峠

インフォメーション

龍宮小屋 ☎ 0278-58-7301(4月末〜10月下旬)
山小屋9000円/1泊2食付き、テント場はなし

関越交通 ☎ 0278-58-3311

今回紹介したアヤメ平を経由するコースは、すてきすぎてあんまり教えたくないほど。富士見小屋から龍宮小屋へ至るルートは概ね下りですが、けっこう急で足腰にきます。雨の翌日などはぬかるんで滑るので要注意です。5月〜11月にかけて、周辺の樹林帯にはツキノワグマの気配が。とくに秋は活動が活発になるので、お守りと思ってクマ鈴を携帯しましょう。おしゃべりしながら歩くのもいいですよ。

尾瀬ヶ原を歩くための持ちもの

トップス

山小屋オリジナルTシャツ。意外にも高機能で使えるんです。

靴

〈LA SPORTIVA〉のトレイルランニング用シューズ。軽い！

基本の6点セット

パンツ

〈macpac〉のショートパンツ。ぺらぺらで軽くて乾きやすい。

靴下

短パンに長めのソックスでアメリカ人みたいに歩きたい。

バックパック

〈RIPEN〉の一本締めザックに山小屋のワッペンをぺたり。

レインウェア

超薄手の雨具は着ていることを忘れるほど。〈NORRØNA〉。

これにプラスして…

ニット帽

余計な装飾がないほうが撮影の邪魔にならない。〈HOUDINI〉。

長靴

小さく収納できる〈日本野鳥の会〉長靴。雪解けの時期用。

ヘッデン

カメラ以外のものは極力小さくしたいので。〈MAMMUT〉。

フリース

薄手の防寒具を複数重ねて体温調節します。〈NORRØNA〉。

ネックゲイター

首元の締りを調節できて便利。フリース素材。〈HOUDINI〉。

サングラス

写真家は目が命！〈OAKLEY〉の偏光グラスでしっかり保護。

グローブ ×4

インナー2枚、オーバー1枚、防水1枚で、指の鉄壁守備！

ソフトシェル

動きやすく防寒もできる優秀な行動着。〈NORRØNA〉。

075　D　BOTANICAL HIKING

カメラのはなし

(1) クッション付きポーチ
(2) フィルムFM2用
(3) 接写フィルター
(4) レコーダー
(5) フィルム中判用
(6) 露出計

ローライフレックス
二眼レフカメラ。正方形のフォーマットで12枚撮れます。

防水袋
クッション内蔵かつ防水なので、カメラケースとして愛用。

図鑑
いつでも植物の名前を調べられるよう、常にポケットに。

ニコンFM2
電池いらず、コンパクト、丈夫ということで山の定番機種。

サコッシュ
山小屋についてからは、これにカメラを入れてぶらぶら。

三脚
〈Gitzo〉のカーボン製。自由雲台を装着して使っています。

カメラ関係の話をはじめると、10Pくらい必要になるので、ざっくりと(笑)。山で使うのはフィルムカメラがほとんど。充電が難しい山では、電池がいらないアナログカメラは心強い存在です。重さはありますが、そこはできる限りほかの荷物(着替えなど)を削って調整しています。

二眼レフの場合、フィルムは1泊2日の山行で10本前後です。レンズ交換ができないカメラなので、花を撮影するときは接写フィルターを。レンズに被せるだけで接写できます。雪解けの川の音や鳥の声を録音するレコーダーも必須。

山の花撮影カレンダー

	行き先	撮る花	
2月	奥多摩界隈の山々	フクジュソウ	
5-6月	久住山	ミヤマキリシマ	
6月	金峰山	シャクナゲ	
7月	立山	チョウノスケソウ	
	富士山	フジハタザオ	
8月	白山	ハクサンリンドウ ハクサンボウフウ	
	三俣蓮華岳	タカネウスユキソウ	
8-9月	大雪山	ミヤマサワアザミ	
10月	尾瀬	エゾリンドウ	

| 日帰り | ★★ 中級者向け | 問:駒ヶ根市役所 ☎ 0265-83-2111 | 花の山 2 |

中央アルプス【木曽駒ヶ岳】
長野県

△ 2956 m

交 通

○往復
JR飯田線駒ヶ根駅
　🚌 伊那バス・中央アルプス観光
　　45分 <1030円
ロープウェイしらび平駅
　🚠 駒ヶ岳ロープウェイ8分 <1210円
ロープウェイ千畳敷駅

コースタイム

🚶 歩行時間:4時間20分
ロープウェイ千畳敷駅(1時間20分) ⇨ 宝剣山荘(30分)
⇨ 中岳(30分) ⇨ 木曽駒ヶ岳(30分) ⇨ 中岳(20分)
⇨ 宝剣山荘(1時間10分) ⇨ ロープウェイ千畳敷駅

インフォメーション

伊那バス ☎ 0265-83-4115
中央アルプス観光(バス・ロープウェイ) ☎ 0265-83-3107

今回はせっかくなので木曽駒ヶ岳までのルートをご紹介しましたが、お花を見ながらのんびり歩きたいなら、乗越浄土あたりで引き返してぶらぶらするのもよし。宝剣山荘から宝剣岳の間は危険な箇所もあるので、初心者は避けたほうが無難です。ホテル千畳敷に泊まって、優雅な気分を味わうのもいいですね。

【マイカー情報】しらび平はマイカー規制のため、菅の台バスセンターに駐車し、バスでしらび平へ

| 1泊2日　山小屋泊 | ★★　中級者向け | 問：八ヶ岳観光協会　☎0266-73-8550 | 花の山 3 |

八ヶ岳【縞枯山】

長野県

△ 2403 m

可憐なオサバグサ

交通

○往復
JR中央本線茅野駅
　🚌アルピコ交通バス55分 <1250円
北八ヶ岳ロープウェイ山麓駅
　🚠北八ヶ岳ロープウェイ7分 <1000円
北八ヶ岳ロープウェイ山頂駅

コースタイム

○行き
🥾歩行時間：2時間5分
ロープウェイ山頂駅(20分) ⇨ 雨池峠(40分) ⇨ 雨池(55分) ⇨ 雨池峠(10分) ⇨ 縞枯山荘

○帰り
🥾歩行時間：3時間45分
縞枯山荘(10分) ⇨ 雨池峠(40分) ⇨ 縞枯山(40分) ⇨ 茶臼山(35分) ⇨ 大石峠(30分) ⇨ 出逢いの辻(25分) ⇨ 五辻(45分) ⇨ ロープウェイ山頂駅

インフォメーション

縞枯山荘 ☎ 080-8108-3826
(通年営業 ※冬季は不定休あり)
山小屋 8000円／1泊2食付き
(冬季は暖房費＋500円)、テント場はなし

アルピコ交通 ☎ 0266-72-7455

北八ヶ岳ロープウェイ ☎ 0266-67-2009

植物好き、写真好きには、出逢いの辻、五辻のあたりがハイライト。いつも静かで、そよそよと風が吹いている、メルヘンな場所です(悪く言えば地味…)。

【マイカー情報】北八ヶ岳ロープウェイ山麓駅に無料駐車場あり

BOTANICAL HIKING

| 1泊2日 山小屋泊 | ★ 初心者向け | 問：松本市アルプス観光協会 ☎ 0263-94-2221 | 花の山 4 |

北アルプス
【上高地】
長野県

△ 1500 m

←ニリンソウ群生

交通

○往復
松本電鉄新島々駅
　🚌アルピコ交通バス1時間5分 ＜1950円
上高地バスターミナル

＊上高地までのバスは冬季運休、4月中旬〜11月中旬のみの運行

インフォメーション

徳澤園 ☎ 0263-95-2508（4月下旬〜11月上旬）
山小屋10000円〜／1泊2食付き、テント700円／1人

アルピコ交通 ☎ 0263-92-2511

コースタイム

○1日目
🚶歩行時間：2時間
上高地バスターミナル（5分）⇨ 河童橋（55分）⇨ 明神（1時間）⇨ 徳澤園

○2日目
🚶歩行時間：3時間50分
徳澤園（1時間）⇨ 明神（55分）⇨ 河童橋（20分）⇨ 田代橋（35分）⇨ 大正池（35分）⇨ 田代橋（20分）⇨ 河童橋（5分）⇨ 上高地バスターミナル

徳澤園まではずっと平坦な道なので、スニーカーでも問題ありません。ニリンソウの見頃は例年5月〜6月上旬。上高地から徳澤へ至る道中や、田代橋周辺に群生が見られます。声を大にしておすすめしたいのは、早朝、観光客が少ない時間帯に散歩すること。北アルプスの雰囲気を味わいたいなら徳澤園に、神秘的な大正池や梓川を見たいなら河童橋周辺に宿をとりましょう。

【マイカー情報】上高地はマイカー規制のため、沢渡に駐車後、バスかタクシーで上高地へ。タクシーの場合は約30分、7000円程度

| 1泊2日 山小屋泊 | ★★ 中級者向け | 問：白山観光協会 ☎ 076-273-1001 | 花の山 5 |

⇨ クロユリの群生も

白山【白山】
石川県

△ 2702 m

交通

○往復

JR北陸新幹線金沢駅
🚌 北陸鉄道白山登山バス
2時間10分 <2200円
別当出合

＊登山バスは冬季運休、6月下旬～10月中旬のみの運行。便数が少ないため要ダイヤ確認。タクシー利用は約2時間、20000円程度

コースタイム

○1日目

🥾 歩行時間：4時間

別当出合(50分) ⇨ 中飯場(1時間30分) ⇨ 甚之助避難小屋(20分) ⇨ 南竜道分岐(50分) ⇨ 黒ボコ岩(30分) ⇨ 白山室堂

○2日目

🥾 歩行時間：4時間35分

白山室堂(40分) ⇨ 御前峰(40分) ⇨ 千蛇ヶ池(45分) ⇨ 白山室堂(1時間) ⇨ 南竜道分岐(10分) ⇨ 甚之助避難小屋(50分) ⇨ 中飯場(30分) ⇨ 別当出合

インフォメーション

白山室堂 ☎ 076-273-1001（6月下旬～10月中旬）
山小屋8100円／1泊2食付き、テント場はなし

北陸鉄道（バス） ☎ 076-237-5115

例年、夏場に大混雑する白山では、山小屋は完全予約制なのでご注意ください。山頂に至るルートはたくさんあって、見たい風景や体力に合わせて選べるのもうれしいところ。白山は言わずと知れた「花の名山」です。往復でコースを変えて、いろいろな花を観察しながら、のんびり歩くのが楽しいと思います。

【マイカー情報】別当出合は時期によりマイカー規制を実施。規制中は途中の市ノ瀬に駐車後、シャトルバスで別当出合へ

081　D　BOTANICAL HIKING

森の中にひっそりとある亀甲池。夏、水が涸れると、池底が亀甲模様に見えるとか。

E 山戸ユカの 食べる山

食べる山 1

八ヶ岳
【 双子池 】
長野県

△ 2030 m

北横岳への登りは、しっとりした針葉樹の森。ザックにバゲットを差して。

085　地味、いや、滋味深い北八ヶ岳の森。雨でも晴れでもしみじみと美しい。

こちらは雨池。秋には周囲の森が紅葉して、よりしっとり、渋い表情に。

087　E　MOUNTAIN FOR COOKING

家で仕込んだカレーに油を混ぜてペミカン状に。固まっているから漏れる心配なし。

089 米の炊け具合は音と匂いで判断します。吹きこぼれないよう、石を重しに。

着替えを削ってでもりんごは持って行きたい。野川さんのカメラと同じ理論。

091 　双子池は太陽の光を受けるとエメラルドグリーンになる。不思議な池だなあ。

知恵を絞る作業も楽しんで。
"かしこい山ごはん"山行。

料理を仕事にしている私にとって、山でも食べることは一番の楽しみ。正直、山で食べると何でもおいしいのですが、せっかく気持ちのいい場所に行くのだから、食事も食べて気持ちいいものがいいなあと思っています。

とはいえ、ピクニックやキャンプと違って、登山では食材や調理道具、燃料など、すべてを自分で担いで歩かねばなりません。食材をどっさり、調理器具をあれこれ使って長時間煮込んだり…というのは無理な話です。

でも、その問題をクリアするための"工夫"が、山ごはんの醍醐味でもあり

ます。乾麺や乾物を上手に利用したり、傷みにくい野菜を選んだり、肉をタレに漬け込んで冷凍したり（傷み防止のため）。素材や保存・運搬方法、効率のいい調理法など、あれこれと知恵を絞るのは、料理好きの人ならきっと楽しい時間だと思います。

食べることをメインにした山行の場合、山やルート、宿泊地選びも変わってきます。背負う荷物の重量によって歩行距離や標高を選ぶのはもちろんですが、私が一番大切にしているのは宿泊地。単純な登山であれば、山頂直下の大絶景のテント場が気持ちいいですが、ゆったりと食事を楽しむなら、森の中にある静かなテント場がいい（風も防げるし）。湖畔なんてのも、霧囲気があっていいですね。

私がお気に入りの北八ヶ岳の双子池はお気に入りの

ひとつで、ロープウェイで標高を稼ぎつつ、北横岳にさくっと登り、あとは森の中を登ったり下ったり。途中、小さな池がいくつかあるので、そこでりんごを食べたり、おやつを食べたり。池のほとりにあるテント場はこじんまりとしていて、静か。朝夕は湖の表情が繊細に変化して、お酒を片手にぼんやりと風景を眺めているだけで満たされます。水も使いたい放題です！

メニュウは家で仕込んできたカレーと野菜のグリルなど。ごはんは生米から炊きます。朝は残ったカレーに豆入れてスープに。ザックのサイドポケットに差してきたバゲットを浸しながら食べます。前夜のごはんを朝食にも活用すれば、その分食材が減って便利です。その応用のアイデアをひねり出すのが、また楽しい作業なのです。

| 双子池　1泊2日　テント泊 | ★ 初心者向け | 問：八ヶ岳観光協会 ☎ 0266-73-8550 |

交通

○往復
JR中央本線茅野駅
　アルピコ交通バス55分 ＜1250円
北八ヶ岳ロープウェイ山麓駅
　北八ヶ岳ロープウェイ7分 ＜1000円
北八ヶ岳ロープウェイ山頂駅

【マイカー情報】
北八ヶ岳ロープウェイ山麓駅に無料駐車場あり

コースタイム

○1日目
歩行時間：3時間5分

ロープウェイ山頂駅(1時間25分) ⇨ 北横岳(1時間) ⇨ 亀甲池(40分) ⇨ 双子池ヒュッテ

○2日目
歩行時間：2時間50分

双子池ヒュッテ(30分) ⇨ カラ川橋(1時間5分) ⇨ 雨池(55分) ⇨ 雨池峠(20分) ⇨ ロープウェイ山頂駅

インフォメーション

双子池ヒュッテ ☎ 090-4821-5200（通年営業）
山小屋7000円〜／1泊2食付き
テント場800円／1人

アルピコ交通 ☎ 0266-72-7455

北八ヶ岳ロープウェイ ☎ 0266-67-2009

小さな池が点在する北八ヶ岳では、その昔「乙女の池めぐりハイキング」なるブームがあったとか。それを真似て、森の中をぶらぶらと、池をつないで歩くコースを考えました。双子池ヒュッテから雨池に至る林道は落石のために通行止めのことがあります。代替ルートの「うその口集落」（字面がコワイ！）方面に至るルートは少しわかりづらいので、不安な人は双子池ヒュッテで道案内してもらいましょう（古い地図だとルートが載っていないことがあるのでご注意ください）。雨池からの帰り道は、ぜひ縞枯山荘に立ち寄って、ご主人自慢のドリップコーヒーで一服してください。肌寒い日にはぜんざいもどうぞ。

双子池を歩くための持ちもの

トップス

〈Patagonia〉のキャプリーン。野川さんのお下がりを愛用。

靴

〈BASQUE〉のサンダウナー。とにかくずっとコレです！

基本の6点セット

パンツ

裾の長さをゴムで調節できる〈Chlorophylle〉のロング丈パンツ。

靴下

その名の通り、タフでへたり知らずの〈DARN TOUGH〉。

バックパック

夫と共用の〈MYSTERY RANCH〉。ポケットがいっぱい！

レトロな佇まいが気に入って新調した〈THE NORTH FACE〉。

レインウェア

これにプラスして…

ニット帽

山でも街でも家でも使えるデザインがいい。〈Patagonia〉。

グローブ

ソフトシェル素材で防寒&防風対策。〈OUTDOOR RESEARCH〉。

フリース

〈HOUDINI〉のパワーフーディ。肌触りが最高すぎます！

キャスケット

〈ARC'TERYX〉の帽子はくしゅっと丸めてポケットにも入る。

ダウン

〈Patagonia〉。雨や汗で濡れても保温性を失わない化繊中綿。

ヘッデン

完全防水でつけたまま温泉にも入れる！〈Black Diamond〉。

サングラス

〈OAKLEY〉のサングラスは〈PENDLETON〉のケースに入れて携帯。

料理のはなし

- (1) コッヘル
- (2) スプーン
- (3) スパチュラ
- (4) ナイフ
- (5) カトラリー入れ
- (6) ストーブ
- (7) ガス缶
- (8)(9) 調味料入れ / ミニまな板
- (10) フォールディングカップ

スキットル
ウイスキーを入れてちびちび。だいたい足りなくなる。

バーナーパッド
これをかませたほうが火が均等になって焦げつかない。

鍋セット
3人以上のときは大きめ鍋セットで。やかんも内蔵！

バンダナ
山ではふきん代わりに。汗拭き用とは分けましょうね。

酒タンポ
やかんや鍋にひっかけて熱燗作り。オツなんだこれが。

両手付きコッヘル
皿にもなるし、フライパンとしても使える便利グッズ。

山で料理をするにあたって、調理器具選びは重要。コンパクトで軽く、そして使い勝手がいい（何通りにも使えたらなおうれしい！）。こうした条件を満たす山キッチンウェアを探すのが、"かしこい山ごはん"作りの第一歩です。

ただ、「これだけは削ってはダメ！」という道具があるのも確か。バーナーパッドはその最たるもので、火と鍋の間にこれをかませるだけで、火の通りが均一になり、おいしく仕上がります。大事なものはケチらず持っていく。このメリハリを大切に。熱燗用のタンポも絶対持っていく！

夜→朝 2段活用かしこいレシピ

限られた食材でも、知恵と工夫であら不思議。夕食と朝食、2食分をおいしく作れてしまいます。

和風

あさりと油麩の塩鍋

材料（2人分）

あさりの缶詰…1缶
白菜…2〜3枚（ざく切り）
長ネギ…1本（斜め切り）
にんじん…1/2本（スライス）
油麩…1/2本（なければ車麩もしくは高野豆腐）
スライス干し椎茸…1個分
水…1と1/2〜2カップ
塩…小さじ1/2
酒（あれば）…大さじ1

作り方

1 干し椎茸はひたひたの水で10分ほど戻す。
2 その間に野菜と油麩を鍋に詰め、あさりの缶詰と1の干し椎茸を戻し汁ごと加えて水を注ぐ。
3 2を火にかけ、沸騰したら塩と酒を加えて蓋をし、弱火にする。
4 にんじんが柔らかくなったら火を止める。

あさり缶は汁も活用

ゆでうどんをプラス

あっさり塩うどん

材料（2人分）

あさりと油麩の塩鍋の汁…1カップほど
ゆでうどん…1玉
乾燥わかめ…少々（もしくは長ネギ）
塩…適量

作り方

1 鍋の残りにうどんを加え、汁気が足りないようなら水を足して火にかける。
2 うどんが煮えたら塩で味をととのえ、水で戻しておいたわかめをのせる。

前夜の汁を飲み干すな

洋風

チーズクリームパスタ

材料（2人分）

スパゲッティ…160〜180g（半分に割る）
茹で汁…1カップ

ソース粉末ミックス
- スキムミルク…1カップ
- 粉チーズ…1/2カップ
- 塩…小さじ1/2
- ブラックペッパー…少々
- 乾燥パセリ…小さじ1

作り方

1 コッヘルに水（分量外）を入れてお湯を沸かす。
2 お湯が沸いたらスパゲッティを加え、箸で茹で汁に沈めて火を止める。
3 別のカップにソース粉末ミックスの2/3量を入れ、茹で汁を注いでよく混ぜる。
4 2を再度火にかけ、麺がだいたい柔らかくなったら茹で汁を切り、3のソースを加えてよく混ぜる。（濃い場合は茹で汁を少し加える。）
5 最後にひと煮立ちさせ、麺にクリームソースがよく絡んだら火を止める。
6 スパゲッティの茹で汁は捨てずにスープの素などを溶かして飲みましょう。

チーズをケチることなかれ

トマトペーストとソース粉末ミックスをプラス

トマトクリームパングラタン

材料（2人分）

ソース粉末ミックス…全体の1/3量
トマトペースト（もしくはケチャップ）…大さじ1
水…1/2カップ
バゲット…1/2本（スライス）
塩・こしょう…少々

作り方

1 コッヘルにソース粉末ミックスとトマトペースト、水を入れてよく混ぜ、火にかける。
2 沸騰したら火を止め、スライスしたバゲットを加えて水分を吸わせる。
3 再度火にかけ、温まったら塩・こしょうで味をととのえる。

ぐつぐつするまで待つべし

中華

辛味噌チキンのグリル丼

材料（2人分）

鶏もも肉
…300グラム
（一口大に切る）

油…適量
白米…適量
長ネギ…少々
（小口切り）

辛味噌漬けだれ
- 舞茸…1パック（小房に分ける）
- 長ネギ…1/2本（小口切り）
- ごぼう…1/4本（ささがき）
- にんにく…1かけ（みじん切り）
- しょうが…1かけ（みじん切り）
- コチュジャン…1/4カップ
- 味噌…大さじ1
- ごま油……小さじ1
- 酒…大さじ2

作り方

家で
1. 辛味噌漬けだれを作る。鍋にごま油とにんにく、しょうがを入れて火にかけ、香りがたってきたら長ネギとごぼうを加えて、しんなりするまで炒める。
2. 1に舞茸を加えて炒め、しんなりしたらコチュジャンと味噌、酒を加えてよく混ぜる。
3. 焦げないように混ぜ、水分が少し飛んでモッタリしてきたら火を止める。
4. 粗熱が取れたら鶏肉を漬け込み、冷蔵庫で一晩置く。（夏場は冷凍庫で凍らせるといい）

現地で
1. フライパンかコッヘルに油をひき、辛味噌を軽くぬぐった鶏肉を並べて火にかける。
2. 蓋をして弱火で蒸し焼きに。コッヘルの中心部分が焦げやすいので、こまめに場所を入れ替えながら両面を焼く。
3. 炊いた白米の上に乗せ、お好みで長ネギを。

少し焦げがあったほうがウマし！

鶏肉の辛味噌漬けだれをプラス

ぴり辛中華雑炊

材料（2人分）

辛味噌漬けだれ…適量
水…適量
白米…適量
塩…少々

作り方

1. コッヘルに全ての材料を入れてよく混ぜ、火にかける。
2. 沸騰したら弱火にして、白米が柔らかくなるまでしばらく煮る。

雑炊は目分量でよし！

099　E　MOUNTAIN FOR COOKING

| 1泊2日 テント泊 | ★★★ 健脚向け | 問：立山町観光協会 ☎ 076-462-1001 | 食の山 2 |

⇨ 絶景のテント場
⇨ 雄山山頂には神社

北アルプス 【立山三山】

富山県

△ 3015m
（大汝山）

インフォメーション

雷鳥沢キャンプ場 ☎ 076-463-5401
（問：立山自然保護センター／4月下旬～10月中旬）
テント場 500円／1人

アルピコ交通 ☎ 0261-72-3155

立山黒部貫光（アルペンルート） ☎ 076-432-2819

コースタイム

○1日目
🥾 歩行時間：55分
室堂ターミナル（10分）⇨ みくりが池温泉（15分）⇨
雷鳥荘（30分）⇨ 雷鳥沢キャンプ場

○2日目
🥾 歩行時間：6時間20分
雷鳥沢キャンプ場（1時間50分）⇨ 剱御前小舎（35分）
⇨ 別山（55分）⇨ 真砂岳（45分）⇨ 富士ノ折立（15分）
⇨ 大汝山（20分）⇨ 雄山神社（40分）⇨ 一ノ越
（1時間）⇨ 室堂ターミナル

交通

○往復
JR大糸線信濃大町駅
　🚌 アルピコ交通バス 40分 ＜1360円
扇沢
　🚠 立山黒部アルペンルート
　　1時間30分 ＜5700円
室堂ターミナル

＊アルペンルートはトロリーバス、ケーブルカー、ロープウェイ、バスなどを乗り継ぐので、乗り換え時間に余裕を持って。富山側からアクセスする場合は立山駅からケーブルカーを使い、美女平経由で室堂へ

別山から大汝山の休憩所まで、途中に山小屋はなし。飲料水不足には細心のご注意を！

【マイカー情報】室堂ターミナルはマイカー規制。マイカーの場合は扇沢に駐車後、アルペンルートで室堂へ

| 1泊2日　テント泊 | ★★　中級者向け | 問：八ヶ岳観光協会
☎ 0266-73-8550 | 食の山 3 |

八ヶ岳 【編笠山】
長野県／山梨県

△ 2524 m

→ 青年小屋とテント場
飲んべえが集う小屋

交通

○往復

JR中央本線小淵沢駅

🚕 タクシー約15分　<3000円程度

観音平

＊小淵沢駅〜観音平はバス便なし。タクシーを利用

コースタイム

○1日目

🥾 歩行時間：3時間40分

観音平（1時間）⇨ 雲海展望台（50分）⇨ 押手川（1時間20分）⇨ 編笠山（30分）⇨ 青年小屋

○2日目

🥾 歩行時間：5時間35分

青年小屋（1時間40分）⇨ 権現岳（40分）⇨ 三ツ頭（1時間10分）⇨ 木戸口公園（1時間30分）⇨ 八ヶ岳横断歩道（35分）⇨ 観音平

インフォメーション

青年小屋 ☎ 090-2657-9720　（4月下旬〜11月上旬）

山小屋 8500円／1泊2食付き

テント場 600円／1人

小淵沢タクシー ☎ 0551-36-2525

樹林あり、岩場あり、山頂からの絶景ありと、コンパクトながらバラエティ豊かな体験ができる山です。余裕があるなら、「遠い飲み屋」の異名を持つ青年小屋でぜひ1泊を。お酒好きの人が集う、楽しい山小屋です。権現岳周辺は岩場が多く、初心者にとってはスリリングな場面も。手の保護用グローブを忘れずに。

【マイカー情報】観音平に無料駐車場あり

| 1泊2日 テント泊 | ★ 初心者向け | 問：南アルプス市観光協会 ☎ 055-284-4204 | 食の山 4 |

南アルプス【両俣小屋】
山梨県

△ 2000 m

交通

○往復
JR中央本線甲府駅
　🚌山梨交通バス2時間 ＜1950円
広河原
　🚌南アルプス市営バス15分 ＜580円
野呂川出合

＊バスは冬季運休、6月下旬〜11月上旬のみの運行。
　時期により特定日運行になるので要ダイヤ確認

コースタイム

○1日目
🚶歩行時間：2時間20分
野呂川出合（2時間20分）⇨ 両俣小屋

○2日目
🚶歩行時間：2時間10分
両俣小屋（2時間10分）⇨ 野呂川出合

インフォメーション

両俣小屋 ☎ 090-4529-4947　FAX 055-288-2146
（予約は北岳山荘直通かFAXで／6月上旬〜10月末）
山小屋 7700円／1泊2食付き
テント500円／1人

山梨交通 ☎ 055-223-0821
南アルプス市営バス ☎ 055-282-2016

野呂川出合のバス停から作業用道路をひたすら歩くだけという、歩くパートはまったくもって面白みのないルート。それでも足しげく通う客が絶えないのは、イワナの泳ぐ清流の脇にあるテント場が気持ちよすぎるから。水がおいしいので、ごはんを炊いても、そうめんを茹でても、不思議と絶品に。両俣小屋の女主人も愉快な人で、こちらもおすすめ。

【マイカー情報】広河原はマイカー乗り入れ禁止のため、マイカーの場合は芦安に駐車後バスで広河原へ

| 1泊2日　テント泊 | ★★★　健脚向け | 問：富山市観光協会
☎ 076-439-0800 | 食の山 5 |

北アルプス【薬師岳】

富山県

⇨ テント場は道の先…
⇩ 太郎平小屋の
　ラーメンは必食

△ 2926 m

交通

○往復

富山地方鉄道 電鉄富山駅
　🚌 富山地方鉄道 直通バス
　　2時間 <3500円
折立

＊直通バスは7月中旬〜8月末の毎日、
　9月中は土・日・祝日のみの運行。予約可能

インフォメーション

太郎平小屋（薬師峠キャンプ場）
☎ 076-482-1917（6月上旬〜10月下旬 ＊G.W.は営業）
山小屋 9200円／1泊2食付き
テント 700円／1人

富山地方鉄道（バス） ☎ 076-442-8122

コースタイム

○1日目

🥾 歩行時間：4時間50分

折立（1時間30分）⇨ 三角点（3時間）⇨ 太郎平小屋
（20分）⇨ 薬師峠キャンプ場

○2日目

🥾 歩行時間：8時間10分

薬師峠キャンプ場（1時間50分）⇨ 薬師岳山荘（1時間）
⇨ 薬師岳（40分）⇨ 薬師岳山荘（1時間20分）⇨
薬師峠キャンプ場（20分）⇨ 太郎平小屋（2時間）⇨
三角点（1時間）⇨ 折立

太郎平小屋から離れた場所にぽつんとあるテント場で、夜はすごく静か。小屋の灯りも届かないので、星がきれいに見えます。水が豊富なうえ、夕方まで簡易売店がオープンするので小屋まで行かなくてもビールが買えるというシステムも素晴らしい！翌日、早く起きて薬師岳をピストンするもよし、長期休暇が取れるなら、薬師沢を経て、北アルプス最深部の雲ノ平まで足を伸ばすのもよし。この際だから、人生を変えたい人は、三俣蓮華岳を越えて、はるか槍ヶ岳へ。山はその先もずーっと続いているので、好きなだけ歩いていってください！

【マイカー情報】 折立周辺に無料駐車場あり

103　E　MOUNTAIN FOR COOKING

F 髙橋紡の 街の中の山

街の中の山 1

逗子
【披露山】
神奈川県

△ 93 m

披露山にある天照大神社(てんしょうだいじんじゃ)の参道から見る景色。穏やかな漁港。美しいなー。

小川のそばをのんびりと。野生の花を愛でる10分ほどの山歩き。

水仙や桜、すみれ。ご近所の小さな山でもしっかりと季節を感じられる。

披露山には公園があって、小さな無料動物園も。猿や孔雀、うさぎもいます。

山から下りたら材木座海岸へ寄り道。私にはないキラキラを持つ人々よ…。

途中立ち寄った、懐しい雰囲気のパン屋さん。食パンの耳がもらえますヨ。

逗子〜鎌倉歩きのハイライト、江ノ電。情緒ある風景にぐっときてしまう昭和生まれ。

04

01

05

02

06

03

01. 逗子駅からバスで登山口へ。02. 頂上の休憩所には付近に生息する動物の剥製も。03. 披露山の一角にある天照大神社。室町時代初期に建立された歴史ある神社です。04. 天照大神社の表参道となる急な階段。大林宣彦監督映画で育った私たちは、ここでひとしきり『転校生』ごっこ。05. 神社の階段からは海が。遠くに江ノ島！06. 披露山から階段を下りた先が逗子マリーナ。鎌倉方面に30分ほど歩いた先にあるレストラン〈zebrA〉は鎌倉で一番好きなお店。ランチには20種以上の野菜が入ったサラダ、パスタ(季節替わり。写真はぷくぷくの牡蠣と菜の花のジェノベーゼのパスタ)、パン、デザート、飲み物で1580円(税別)。07. 鎌倉から由比ヶ浜通りへ。白いのれんの〈麩帆〉は、麩まんじゅうが美味。08. 鎌倉で必ず立ち寄る〈三留商店〉。明治15年創業のハイカラ食材が揃うお店。オリジナルのソースが秀逸です。09. I♥江ノ電！

zebrA ☎ 0467-40-6656
神奈川県鎌倉市大町2-15-1
11:30〜14:00、18:00〜22:00　月曜休

麩帆 ☎ 0467-24-2922
神奈川県鎌倉市長谷1-7-7
10:00〜16:00(品切れまで)　月曜休

三留商店 ☎ 0467-22-0045
神奈川県鎌倉市坂ノ下15-21
9:00〜19:00　火曜休(毎月第3週は火・水曜連休)

山と街をはしごする。
左党・文系のための歩き方。

ライターという仕事柄、取材や打ち合わせで色々な場所へ赴きます。放浪癖と現実逃避癖があるもので、仕事が終わってもまっすぐ家には帰りません。その街の商店街や名物を扱う老舗をのぞいたり、オススメされた居酒屋で一杯飲んだり。市民の山といわれるものがあれば、必ず歩きます。

最近、仕事で神奈川県の逗子に週2回のペースで通っていました。海辺のいに整備された土の道。途中、山の湧き水が小川となって道と交差しながら流れています。水仙が群生していた立つマンションが。山の急斜面にはみっしりと家が密集し、地元の友人曰く「あそこは逗子のアマルフィって呼ばれているらしい」。そして、その山頂には超がつくほどの高級住宅地が広がっていて、富士山、江ノ島もよく見えるとか。

週末、野川さんと登ってみました。逗子駅からバスに乗り、披露山入口下車。登山地図なんてないし、勘を頼りに歩きます。「披露山公園」内にハイキングコースがあると聞いていたので、まずは披露山公園へ。うわさ通り、富士山、江ノ島、逗子全景がどどーんと見渡せ、猿や孔雀、うさぎ、鶏など動物も無料で観察できるなんともどかな場所。ここがほぼ頂上なのであとは下るだけ。ハイキングコースはきれいに整備された土の道。途中、山の湧き水が小川となって道と交差しながら流れています。水仙が群生していた街の歴史や文化、姿が見えてった街の歴史や文化、姿が見えてり、桜の古木があったりと短くてもなかなか美しい景色。20分ほどで高養寺

を経て、海岸線に沿って走る134号線に出てしまいます。

山の部はここまででおしまい。この先は、街の部。逗子マリーナのそばを抜けて鎌倉方面へ。鎌倉で一番好きなレストラン〈zebrA〉で昼食をとって、駅前からバスで由比ヶ浜通りへ。バスの窓から気になるお店を見つけたらきょきょろ途中下車。今回は、麩まんじゅうがおいしい生麩屋さんの〈麩帆〉や鎌倉彫りの〈寸松堂〉へ。バスが充実している鎌倉は、この気軽さが楽しいのです。最後に、食材店〈三留商店〉へも寄って、江ノ電長谷駅から帰宅。ガイドブックには載らない山に登ってみる。その麓の街も歩いてみる。神社があったら参拝してみる。知らなかった街の歴史や文化、姿が見えてきて、新鮮な気持ちになれるのです。

| 日帰り | ★ 初心者向け | 問:逗子市役所 ☎ 046-873-1111 |

交通

○行き
JR横須賀線逗子駅
🚌 京浜急行バス10分 <180円
披露山入口

○帰り
小坪
🚌 京浜急行バス20分 <210円
JR横須賀線鎌倉駅

* 小坪バス停からぶらぶら歩いて鎌倉駅まで行くのも楽しい!

【マイカー情報】
身近な山へは公共交通機関を使って
行きましょう

コースタイム

🥾 歩行時間:1時間20分

披露山入口(20分) ⇨ 披露山公園(20分)
⇨ 高養寺(30分) ⇨ 天照大神社(10分)
⇨ 小坪

インフォメーション

京浜急行バス ☎ 046-873-5511

披露山は逗子市の西側にある100mほどの台地。東に逗子湾、北西は江ノ島と富士山、伊豆箱根連山、南には伊豆大島が見える景勝地です。ここから見晴らす「逗子の暮雪(夕方に降る雪のこと)」は逗子八景にも選ばれています。披露山の由来は、鎌倉時代、将軍に献上品を披露した場所だった、あるいは献上品を披露する役人が住んでいたという説も。こんなふうに、その土地の歴史に思いを馳せながら歩くのも、身近な低山ハイキングの楽しみです。山から下りたらバスで鎌倉や逗子駅まで戻るのもよし、時間に余裕があれば、駅までてくてく歩きながら海に立ち寄ったり、道中にすてきなお店を探してみるのもいいでしょう。

披露山を歩くための持ちもの

基本の6点セット

トップス
山と街で着られるデザインの〈and wander〉は、本当に素晴らしい!

靴
街でも浮かない〈NEW BALANCE〉。履き倒していてスミマセン!

パンツ
おしゃれ着に見えるが化繊素材でストレッチもあり。〈and wander〉。

靴下
白トップス+紺色のパンツからチラ見せしてトリコロール風。

レインウェア
〈HELLY HANSEN〉の雨具は北欧風のグラフィックがかわいい。

バックパック
〈ARC'TERYX〉のアタックザック。日帰りハイキングに最適。

おみやげのはなし

行けるような低山、市民の遠足山をうろうろします。軟弱ですいません。

とくに好きな街は盛岡、上田、岐阜。共通しているのはシンボルと言える山があり、特徴のある工芸品と歴史があること（城はマスト）。飲食店や雑貨店など老舗と若い人たちのお店が両方あって、そのバランスもおもしろい。

おみやげにはその土地の工芸品や名産品を。仕事のギャラ分の金額をほぼ使い果たして帰ってくるので、これを「地産地消」と呼んでいます。

かごや器など昔からの手仕事や郷土食にまつわる取材が多く、地方出張へ出かけます。1泊程度の短い出張ですが、時間が許せばもう1日延ばして、街と山の散策をします。これぞ出張便乗トレッキング！ 必ずすることは、温泉・街散策・軽トレッキングの3点セット。街ありきなので、スニーカーで

つい買ってしまう
「ご当地茶匙」の数々！

岐阜の古道具屋で買った
漆皿と各地の黒文字。

八幡平のレストハウスで
買ったクマ鈴。ガオー。

盛岡〈おがさわら工房〉の
ミニパンと〈東屋〉のおちょこ。

117　F SMALL MOUNTAIN

| 日帰り | ★ 初心者向け | 問：富士見町役場 ☎ 0266-62-2250 | 街の中の山 2 |

南アルプス前衛 【入笠山】

長野県

△ 1955 m

⇨ 入笠湿原
⇩ マナスル山荘

交通

○往復
JR中央本線富士見駅
　🚌 シャトルバス10分 ＜無料
富士見パノラマリゾート山麓駅
　🚡 ゴンドラ10分 ＜1050円
富士見パノラマリゾート山頂駅

コースタイム

🥾 歩行時間：2時間30分

ゴンドラ山頂駅(15分) ⇨ 山彦荘(10分) ⇨ マナスル山荘(20分) ⇨ 入笠山(15分) ⇨ 仏平峠(15分) ⇨ 大阿原湿原(15分) ⇨ 仏平峠(20分) ⇨ 入笠山(15分) ⇨ マナスル山荘(10分) ⇨ 山彦荘(15分) ⇨ ゴンドラ山頂駅

インフォメーション

富士見パノラマリゾート（シャトルバス・ゴンドラ）
☎ 0266-62-5666

白樺の木立が美しい入笠湿原は、1年を通していつ訪れても気持ちのいい場所です。冬は一面雪に覆われて、スノーシューハイキングをすることもできます。6月はすずらんの群生が見頃なので、梅雨の合間にぜひ出かけてみてください。小ぶりな山ですが、入笠山の山頂は南アルプスや八ヶ岳を見渡せる360度の大展望。子どもでも無理なく登れるので、ファミリー登山にもおすすめです。途中のマナスル山荘本館は料理自慢の宿。数量限定の自家製ビーフシチュウは絶品中の絶品です。

【マイカー情報】富士見パノラマリゾートに無料駐車場あり

| 日帰り | ★ 初心者向け | 問：諏訪観光協会 ☎ 0266-52-2111 | 街の中の山 3 |

車山高原【霧ヶ峰】

長野県

△ 1836m
（蝶々深山）

⇨ メルヘンな雰囲気
⇩ 夏はお花畑が

交通

○往復
JR中央本線茅野駅
　│ 🚌アルピコ交通バス1時間 ＜1350円
車山高原
　│ 🚡リフト15分 ＜1000円
車山山頂

コースタイム

🥾歩行時間：5時間25分
車山山頂(30分) ⇨ 車山肩(20分) ⇨ 沢渡(30分) ⇨ ヒュッテみさやま(45分) ⇨ 八島山荘(30分) ⇨ 奥霧小屋(45分) ⇨ 物見石(25分) ⇨ 蝶々深山(25分) ⇨ 車山乗越(30分) ⇨ 車山肩(45分) ⇨ 車山山頂

インフォメーション

アルピコ交通 ☎ 0266-72-7455

車山高原観光協会 ☎ 0266-68-2626（リフト）

夏には高山植物が咲き誇る霧ヶ峰は、のんびりハイキングを手軽に楽しめるスポット。さまざまなコースどりができるので、日帰りでさくっと歩いてもいいですし、愛らしい山小屋に泊まって朝夕の湿原の美しさを満喫するのもすてきです。例年9月下旬からは湿原が黄金色に染まる草紅葉が、10月上旬からは木々の紅葉がはじまります。

【マイカー情報】車山高原バス停周辺に無料駐車場あり

| 日帰り | ★ 初心者向け | 問:八幡平観光協会
☎ 0195-74-2111 | 街の中の山 4 |

⇨ 東北は森が深い···

八幡平 【はちまんたい】

岩手県/秋田県

△ 1578 m
(茶臼岳)

交 通

○行き
JR東北新幹線盛岡駅
🚌 岩手県北バス1時間30分 <1320円
八幡平頂上

○帰り
茶臼口
🚌 岩手県北バス1時間20分 <1200円
JR東北新幹線盛岡駅

＊バスは冬季運休、4月中旬～11月上旬のみの運行

コースタイム

🚶 歩行時間：2時間50分

八幡平頂上(25分) ⇨ 八幡平山頂(40分) ⇨ 源太森(30分) ⇨ 黒谷地湿原(35分) ⇨ 茶臼山荘(5分) ⇨ 茶臼岳(5分) ⇨ 茶臼山荘(30分) ⇨ 茶臼口

インフォメーション

岩手県北バス ☎ 019-641-2220

八幡平周辺はツキノワグマの生息地。クマ鈴を携帯するなど注意するようにしましょう。

【マイカー情報】八幡平頂上バス停周辺に無料駐車場あり。八幡平頂上へ至るアスピーテラインは冬季通行止め

| 日帰り | ★ 初心者向け | 問：京都市役所 ☎ 075-222-3111 | 街の中の山 5 |

京都 【大文字山】
京都府

△ 466 m

交通

○行き
京都市営地下鉄東西線蹴上駅
　徒歩20分
日向大神宮

○帰り
銀閣寺
　徒歩15分
銀閣寺道
　京都市バス30分 <230円
京都駅前

コースタイム

歩行時間：2時間5分

日向大神宮(20分) ⇨ 七福思案処(1時間) ⇨ 大文字山(15分) ⇨ 火床(30分) ⇨ 銀閣寺

インフォメーション

京都市営バス ☎ 075-371-4474

山頂から京都の街を一望する大文字山。京の夏の風物詩「五山送り火」が灯される山のひとつです。山頂には送り火の際に使われる火床が。実際に見るとその大きさに驚いてしまいます。普段は街から見上げている、守り神のような地元の山。逆に山の上から街を見下ろすと、また違った感動があるものです。下山口はなんと銀閣寺。街と山、セットでコンパクトに楽しむには、ぴったりの山です。

【マイカー情報】身近な山へは公共交通機関を使って行きましょう！

F SMALL MOUNTAIN

G

しみずまゆこの 異国の山

異国の山1

アラスカ
【デナリ国立公園】
アメリカ／アラスカ州

旅に出たい。
そう漠然と思ってしまうのは、幼稚なことだろうか。

たとえばそれがはじめて訪れる土地でも
携帯電話さえあれば、正確な地図がわかる。
見るべき場所も、食べるべきものも
きっちり手帳に記してあるし
乗るべき飛行機も列車も、時間は決められている。
世界は整然と、秩序だっていて
迷いたいと思っても、迷うことができない。

それでも、見知らぬ土地にあこがれたい。
見えるはずのない景色を強く想ってみたい。
そんな旅を、私はしたい。

*これは、しみず、野川、小林が一緒に旅したアラスカの思い出をテーマに作ったパネルインスタレーションです。

Wonder Lake Diary / Alaska

Aug 2 Anchorage→Denali

7:00　アラスカ鉄道駅　曇り　寒い。
列車がアンカレジを出発すると、
窓の外にはもう、トウヒの木々以外なくなってしまった。

チョコレートを齧りながら、地図を広げてみる。
Wonder Lakeの文字が、赤いペンで囲まれている。
「すてきな」湖、「驚異の」湖、「不思議な」湖、「未知なる」湖。
"wonder"という言葉が持つ意味は多すぎて、
たどり着けるかどうかもわからない湖の姿を
あれこれと想像してしまう。

125　G　OVERSEAS TREKKING

Aug 3 Denali National Park

OVERSEAS TREKKING

Aug 4 Mt. Mckinley

5:30　ライリークリーク　曇り
朝いちばんのワンダー湖行きのバスに乗る。
真っ黒な海苔で巻いたおむすびを食べていたら
隣からも前からも後からも視線を感じた。
（冷めてカチコチになったピザを弁当に
していた人のほうが、よっぽど興味深かったけど）

途中、小高い丘の上でバスが停車し、
乗客がぞろぞろと降りはじめた。
マッキンレーがよく見えるビュースポットで、
雲が切れるまで、みなカメラを構えて待つそうだ。

満員だったバスは、私と白人のカップルだけになった。
厚い雲がたれこめる日で、マッキンレーは見えなかった。
ぼんやりと山のほうを眺める私を、哀れに思ったのだろうか。
アナウンス用のマイクを通して、ドライバーが言った。
You might see that very slightly, but it is there.
「見えないかもしれないけど、そこに、あるのよ」

強く願っていたものは、たしかに、そこにある。
たとえその目に、映らないとしても。

Summer

△ワンダー湖で、持参したビールの最後の1本を飲んでいたら、白人の男の子に、「頼むからそれ、売って」と懇願された。水以外の食料をすべて背負って旅しないといけないデナリでは、ビールはお金より価値があるかもしれない。

◁真夜中でもしらじらと明るい白夜。8月、テントのなかで目覚めて、あ、と思う。なんだかちょっと、暗い。午前2時、空がうっすらと紺色に染まっている。夜が、戻って来たのだ。アラスカの空に、うつくしい光が舞う季節は、もうすぐそこだ。

▷アラスカの夏に、どうしても好きになれないものがあるとしたら、それは蚊だ。日本の蚊の倍以上大きくて、刺されると注射なみに痛い。あまりに数が多いから、ごはんにもビールにも蚊が混入してしまう。デナリの名物は、鉄分たっぷりの"モスキート・スープ"とは、ワンダー湖のレインジャーの話。

△デナリの王様・グリズリーベアの昼寝現場を目撃。人間に目もくれず、でんとしたお尻を向けてコックリ、コックリ、舟を漕いでいる。ポカポカとした午後で、太陽を浴びた背中が黄金色に光っていた。デナリのグリズリーは、ほかの地域の同類より毛の色が金色に近い。バスドライバーの話。

Alaska

◁アラスカの飲み屋さんでフィッシュ＆チップスを食べたら、すごくおいしい。白身はハリバットという魚だと聞いて調べてみたら、お化けカレイといった風貌。軽く、人間くらいの大きさがある。大味のせいでカレイより安いそう。日本の回転寿司の激安「えんがわ」は、じつはハリバットだとか。フェアバンクスの飲み屋での話。

△アラスカの夏、川という川にサケが上ってくる。キングサーモン、ピンクサーモン、シルバーサーモン、チャムサーモン…。種の違うサーモンが、少しずつ時期をずらして遡上してくる。8月、遡上がピークを迎えると、クマは栄養のあるメスの、頭と卵しか食べなくなるそう。酒好きのおじさんの嗜好と、なんだか似ている。

National Park

Aug 4-5 Denali

133 G OVERSEAS TREKKING

Wild Flowers.

Fireweed
ヤナギラン

7月上旬ごろ、根に近い部分から順に花を咲かせ、8月のはじめに満開になる。アラスカの短い夏とともに生きる花。
「Fireweed が、てっぺんまで咲いたら、2週間後に初雪が降る」

Forget-me-not
ワスレナグサ

アラスカ州の State Flower.
小指の先くらいの小さな花なのに、険しい谷や高山のガレ場に力強く咲く。
「Forget-me-not の青は、アラスカの空。その強さは、アラスカの未来」

Alaskan Blueberry
ブルーベリー

アラスカに秋を知らせる実リ。
8月上旬ごろから甘酸っぱい実をつける。
グリズリーは1日に20000粒以上食べる。
「Blueberry を摘みに行くときは、グリズリーとお尻をぶつけないように！」

Cotton Flower
コットンフラワー

小川や池、湖。水辺のほとりにあって、夏の終わりに綿をつける。白の戦慄。
根はねずみの大好物で、イヌイットも大好物。
「Cotton Flower の根を食べたければ、ねずみの貯蔵庫から拝借すればいい」

135 G OVERSEAS TREKKING

ものづくりのヒントをくれる異国のダラダラ山歩き。

海外トレッキングの章の担当なんて、すごく山慣れしている人に思われるかもしれませんが、日本の山にはそれほど頻繁に登りません。日本の登山と海外トレッキングのどこが違うかと聞かれたら、なんというか、その"ダラダラ感"が違っているような…。

日本でいう登山は、当たり前ですが絶対登らないといけません（ホシガラスのみなさんは非常に自由だけども）。だから自然と頑張ってしまう。低山→山小屋泊→八ヶ岳→テント泊縦走、または奥多摩→山小屋泊→八ヶ岳→北アルプスといった感じに"順当にステップアップ"しな

くちゃいけない感じもあって、私は少し、腰が引けてしまうのです。

その点、海外トレッキングでは、だれもせかせかと歩きません。というか、ダラダラするために歩くようなものです。好きなように歩いて、気持ちいい場所でテントを張って、雨なら停滞、昼からビールを飲んだり、焚き火をしたり。そういう時間を楽しめるのは、

海外ならではです（第一、日本では好きな場所にテントを張れない！）。

これまで2度旅したアラスカは、ずっと憧れていた土地。歩こうと思えば、毎日何十kmでも歩けるのですが、結局そこでもキャンプ地に腰を据えて、毎日のらりくらり。ベリーを摘んだり、渡り鳥を数えたり、本を読んだり。夜には空を舞うオーロラを探したり。そ

の時間が心地よくて、せかせか歩くだけが山じゃない！と再確認。海外の山を旅することで、ある意味贅沢な自然の楽しみ方を知ったように思います。

どんな旅でも必ずやるのが、"思い出蒐集"。バスのチケットや国立公園の入場券、スーパーのレシートまで。小型インスタントカメラで風景を撮影したり、スケッチもします。植物採集が許される場合は押し花も。そうした思い出のかけらを持ち帰り、ひとつの作品にまとめるのが、旅の集大成。ダラダラMAXのアラスカ旅は、パネル製の大作となりました（P.122〜参照）。

異国を旅して、自然の中にどっぷり浸ること。新しい世界や人々と出会うこと。その刺激はいつだってものづくりのインスピレーションをくれます。創造の新しい種を探して、まただこかの国へ。のんびり歩きに行くのです。

| デナリ国立公園　5泊6日　テント泊 | ★★ 中級者向け | 問：Denal National Park & Preserve ☎ +1-907-683-9532 |

交通

○往復
アンカレジ駅
🚆 アラスカ鉄道 7時間30分 <165ドル
デナリ駅

*列車は5月下旬〜9月中旬のみ運行。1日1便、予約制。

【マイカー情報】
国立公園入り口に無料駐車場あり
公園内は一部区間を除きマイカー乗り入れは禁止

トレッキングについて

公園内にはいくつか一般ハイカー向けのトレイルがあるが、ほとんどはバックカントリートレイルになるため、本格的なトレッキングには地形図やGPSなどの装備が必要。公園内はグリズリー、ブラックベアの生息域のため、ベアスプレーも必携。

宿泊について

国立公園内には宿泊施設はなし。キャンプグラウンドは複数あるが、要予約。人気のあるキャンプサイトは半年前に予約で埋まることもあるので早めの予約を。所定のキャンプグラウンド以外で野営をする場合は、事前にバックカントリーパーミットを取得する必要がある。

137　G　OVERSEAS TREKKING

デナリ国立公園を歩くための持ちもの

トップス

汗かきなので、アンダーには必ずメッシュの速乾肌着をイン。

街でも山でもキャンプでもかっこいい〈DANNER〉のブーツ。

靴

基本の6点セット

パンツ

化繊でも、コットンライクな素材感がいい。〈THE NORTH FACE〉。

靴下

ホシガラス御用達の〈smartwool〉。地味色が豊富でうれしい。

〈Patagonia〉の雨具。もう5年選手なので買い替え希望！

レインウェア

バックパック

〈GREGORY〉の60L。生地が厚いので少々雑に扱っても大丈夫。

これにプラスして…

フリース

〈Patagonia〉のR2。タイトフィットで、さらに重ね着も可。

友人のグアテマラ土産。アルパカ100%であったかい！

ニット帽

夜

ヘッデン

〈PETZL〉。派手な色はイヤなので、ミリタリーカラーで。

ハット

ストラップ付きで風が吹いても安心。撥水加工。〈Patagonia〉。

昼

ダウン

化繊中綿のジャケット。襟が高くて保温性良好。〈Patagonia〉。

グローブ

〈green clothing〉のウール手袋。夏でもウール派です。

同じく化繊中綿。全身真っ黒だけど気にしない。〈Patagonia〉。

ダウンパンツ

もこもこ靴下

寝るときや夜のキャンプで寒いときは、靴下を重ね履き。

サングラス

街でも使うものなので、ここだけはおしゃれなものを。〈poc〉。

旅のはなし

(1) マスキングテープ
(2) ペン各種
(3) フィルム・電池
(4) チェキ用フィルム
(5) フィルムカメラ
(6) チェキ
(7) 植物図鑑
(8) スケッチブック
(9) 地図
(10) ポーチ

ワンピース
街着には皺になりにくいワンピース。てろっとした素材。

ミニ傘
常に持ち歩けるよう、極小サイズの折りたたみタイプ。

サンダル
軽量な〈Teva〉。靴下を履いたままでも履けるのがいい。

財布
パスポート入れと財布が一体化。チケットホルダーも。

ウェストバッグ
空港など移動時はこれ。軽くてコンパクトでよろしい。

山と街を両方楽しむ旅の場合、荷物は60Lのバックパックひとつです。荷物を減らすポイントは、山と街で兼用できるアイテムを使うこと。機能とデザインを両立していて、自分の好みに合うもの。靴やサンダル、サブバッグなど、条件を満たしたものが見つかれば、格段に身軽になるはず。

バックパックにぎゅうぎゅう荷物を詰め込むので、パッキングの工夫も必要です。使うシーンに合わせてポーチに分類しておきます。ダウンや寝袋などは一番底へ。荷物の重みで自然圧縮するというアウトドアの技を駆使します。

旅の思い出を残す

私の仕事は木工です。でも、この仕事に就くずっと前、小学生くらいの頃から身近にあるものを収集してコラージュした作品を作っていたように思います。大人になってもその趣味は変わらず、旅に出かけてはこまごまとモノを拾って持ち帰り、思い出を小さな木枠の中に残しています。

素材は現地で手に入れた、自然や誰かの"落し物"各種、写真やチケットの半券など。そこに文字や絵を添えて。そうしてコラージュしていると、旅の細部が浮かび上がってきて、より鮮やかに旅の記憶を残すことができるのです。

異国の山 2 アメリカ【ジョン・ミューア・トレイル】

⇨ 風景がどデカイ！
⇩ リスもでっかい。

"ウィルダネス"のど真ん中でキャンプ！

　「ロングトレイル」の代名詞といっていい、アメリカを代表する長距離トレイル。巨岩が立ち並ぶカリフォルニア州のヨセミテ国立公園から、約340km、シエラネバダ山脈を貫くように歩いていく。天国のような湖畔、砂漠を思わせる荒涼とした大地、雪の残る山岳地帯など、めくるめくウィルダネスを楽しめるとか！

異国の山 3 ネパール【エベレスト街道】

⇨ 世界一高い山。
⇩ ヤクが大活躍。

エベレストを目指して歩こう。

　世界最高峰のエベレストを擁するクーンブ山脈を歩くルート。ヒマラヤの神々しい山々を見ながら歩ける贅沢さはもちろん、途中、ナムチェバザールなどの村々に立ち寄って、シェルパ族の暮らしを見られるのも楽しい。トレッキングには必ず現地ガイドがつくので、初心者でも安心。思ったよりゆったり歩けるらしい！

⇨ マイナスイオン〜。
⇩ 固有種のケア♡

異国の山 4

ニュージーランド
【ミルフォード・トラック】

〝世界一美しい散歩道〟をぶらぶらと。

　ニュージーランドでも有数のフィヨルド地帯を歩くコース。全長は約53kmで、スタート地点が湖というのもなんだかすてき！　しっとりとしたシダの森を歩き、吊り橋を渡り、宿泊は森の中の山小屋というから、すごく乙女チックでいいなあ。運が良ければニュージーランド固有のユニークな野鳥に会えるそう！

⇨ かなりのアロハ♡
⇩ 珍鳥のネネ

異国の山 5

アメリカ／ハワイ・カウアイ島
【カララウ・トレイル】

秘密のビーチでキャンプしよう！

　ハワイ・カウアイ島の断崖絶壁に刻まれたトレイルは、あの『ジュラシック・パーク』の撮影地に使われたという秘境感あふれる雰囲気。片道17.6kmで、トレイルのどん詰まりは美しいビーチという、これまたわくわくする設定がいい！　トレイルの片側には海。こんなシチュエーション、ハワイ以外にありえない！

Smoking Room

ホシガラス相談室

よく聞かれる素朴な質問集

お悩み① 「はじめての山」を絞れません。みなさんどこに登りましたか?

そうですよねー、絞りきれませんよねえ。自分の好きになれそうな山を見つけられたらすてきですが、じつのところホシガラスのメンバーの多くは、「成り行き」で最初の山を登っています。たとえば編集者の小林さんは「取材でしぶしぶ雲取山」だし、しみずさんは「上高地に行ったついでに焼岳」に登ったり。

逆に、強い目的意識を持ってファースト・マウンテンを選んでいる人も。野川さんは「植物の写真が撮りたい!」ということで地元である丹沢の大山へ。森さんは「森の中を歩いてみたい!」という気持ちから高尾山へ。自分のやりたいな〜と思うことができそうな近場の山へ登ったんですね。

そのほか「友達に誘われて」、「両親に付き合って」など、きっかけはさまざま。それでも今は、みんなそれぞれ好きなタイプの山を見つけられています。最初は「ふーん、山ってこんな感じなんだ」というくらいの気持ちで大丈夫。いろいろな山を登るうちにだんだんと自分と相性のいい山の雰囲気がわかってくるはずです。

小林さんがしぶしぶ登った雲取山。途中で泊まった山小屋「三条の湯」のすてきさにシビれてしまい、山小屋が大好きになったそう。成り行きがいいほうに転じることもあるのです。

お悩み② 日帰り登山から1泊登山へステップアップするタイミングって?

うーん、これも難しい質問ですねえ。「何ができるようになったら次の段階へ」というのが、登山では一概に言えないかなと思います。1泊登山といっても、山小屋泊とテント泊では荷物の量も体力、メンタル的なキツさも全然違います。また、1時間

しか歩かなくていい山小屋1泊登山もあれば、6時間歩き通しの日帰り登山もあります。その場合は、日帰りより山小屋1泊のほうがラクですから。

ただ、山小屋泊をするとなると、日帰り登山とは装備の内容が違ってきます。山の気候や寒さ、暑さ。万が一の備えなどなど。そういうことを考えると、はじめての山小屋泊は、歩く距離に関わらず、経験者と一緒に行ったほうがいいかもしれません。はじめての海外旅行は旅慣れた人（あるいは現地の言葉を話せる人）と一緒に行ったほうが、よりリラックスして旅を楽しめるというのと、同じ感覚です。

お悩み③ 女性3人のテント泊縦走。それぞれテント泊で行くか3人でひとつのテントで寝るかでもめています。どうしたらいいですか?

↙
おー、これはリアルなお悩みですね。こういうこと、ホシガラス山岳会でもたまにあります。一度ソロテントの楽しさを知ってしまったら、共同テントが煩わしくなってしまう気持ちもよーくわかります。でも、まず考えることは、テントどうこうということではなくて「どんな場所を1日どれくらい歩くのか」ということです。

北アルプスの厳しい尾根を1日6〜8時間歩くというなら、荷物はできるだけ軽いほうがいいでしょう。だとしたらテントも調理器具も燃料も食材も分担して持つ「共同装備」にします。八ヶ岳をぶらぶらと、樹林帯を1日4時間くらいしか歩きませんよ〜というなら、全員ソロテントの個人装備でも大丈夫。つまり「歩く」こと

山小屋泊だと、着替えや洗面用具など、何かと荷物が増えて背負う重量もアップします。そのあたりも考慮に入れて、まずは歩行時間の短いルートを選ぶといいでしょう。

ひとつのテントに川の字で眠るのも、修学旅行的で楽しいもの。調理道具や食材、お酒はもちろんみんなで担ぐ（食事の準備ももちろんみんなで）と、心なしかごはんもおいしく感じられたりして。

147 **SMOKING ROOM**

に主眼を置くなら、テントのお楽しみ時間は妥協して「滞在する」ことに楽しみを見出すなら、どれだけ重くても自分が一番快適な装備で。こんなふうに、山行のなかで何に一番比重を置くのかを考えれば、おのずと答えは出てくるはずです。「長く歩きたいし、テントのひとり時間も満喫したいし、おいしいごはんも食べたい!」という欲深い人は、毎日の筋トレを頑張るしかありません。

お悩み④ 3人で登山を計画しているのですが、意見がバラバラで行き先が決まりません。

でました、もめごとパート2！ 旅行もそうですが、複数人（とくに女子）が集まると、なかなか話がまとまらないんですよね。ホシガラス山岳会では、無意識が意識的か、こうしたモヤモヤを避けるために、「提案者制」を導入しています。

だれかが具体的な山行（登る山やルート、コンセプトをあらかじめ決めておく）を計画してそれをみんなに提案。行きたい人だけが参加するという方式です。たとえば5月の連休。野川さんから「雪解けの湿原を撮影したいから1泊2日で尾瀬ヶ原に行きます。宿泊は龍宮小屋です」という提案がありました。ちょうどその頃はツキノワグマのクマ棚が見られる時期ということで、野生動物好きの小林さんは即参加表明。スキー好きの金子さんからは「じゃあ私は至仏山に登って、スキーで尾瀬ヶ原に降りるというのもできるのかな」という質問が。雪の山に慣れていない高橋さんやしみずさんからは「アイゼンがなくても行けるかな?」という質問も。

野川さんプレゼンツ「尾瀬ヶ原の草紅葉を愛でるツアー」は毎年10月開催。提案者は、ルートや紅葉の状況、交通手段などもしっかりチェックします。野川さんくらいになると、帰路に立ち寄るナイスなおみやげもの屋さんまでばっちりリサーチしてくれます。

ルートや宿泊地が決まっているので、大きなもめごとはなし。それぞれがその条件の中で自分のやりたいことや楽しみ方を見つけて、参加するかどうかを決めるのです。人数がいれば、趣味もそれぞれ。ときに人の趣味に乗っかってみると、ひとりでは見つけられなかった新しい山の魅力を発見できるかもしれませんよ。

お悩み⑤ 登山のスキルをアップさせる秘訣はありますか？

↙なんとまあ、素晴らしい向上心です！ 初期の段階で辛い目にあって「もう登山はこりごり」となってしまう人もいますから、こんなふうに思えるようになったら、あなたも立派な登山者ですね。ホシガラスのメンバーの中には野川さんや小林さん、髙橋さんのように、お気に入りの山を繰り返し歩く「偏愛派」と、金子さん、森さんのように、次はもっと長いルートへ、難しいルートへと、高みを目指していく「向上派」があります。確かに「向上派」のメンバーは、毎年あちこちの山を歩いて経験を積んでいるので、金子さんあたりはバリエーションルートも難なく歩いてしまんじゃないか…くらいの域に達しています（すごい！）。

でも、焦ることなかれ。難易度だけで山を選んで、スタンプラリーのように登山を続けるのは味気ないものです。標高や難易度ではなく、「自分がいつか登ってみたい憧れの山」を常に持ち続けていれば、いつの間にか登山の知識や技術が身につくのではないかな？と思います。ちなみに金子さんの憧れは、槍〜北穂〜奥穂〜西穂の岩稜ゴールデンルート踏破。夢の実現に向けて、せっせと岩山に通っています。

メンバーそれぞれが憧れの山を持っています。山戸さんは南アルプス全山縦走、森さんは屋久島の宮之浦岳縦走。しみずさんは北海道の大雪山縦走。おーい、結局みんな縦走したいのか！

山でよく使われている言葉だけど
今さら聞けない…。だからこっそり教えます 事典

あ あずさ

北アルプス、南アルプス、八ヶ岳に奥秩父…。山梨や長野方面の山に出かけるときはいつもお世話になる電車。新宿駅始発の〈スーパーあずさ1号〉は7時ちょうど。8時28分に甲府、8時54分に小淵沢、9時08分に茅野、9時39分松本着。

車窓からは南アルプスや八ヶ岳が美しく見えます。

い イワツメクサ

北アルプスや八ヶ岳、標高の高い岩場の隙間からもしゃもしゃと細い茎を出す。白く繊細な花弁は、夜空にまたたく星のようです。北アルプスの北穂高小屋ではてぬぐいや食器にイワツメクサのモチーフを使っています。岩の山へ来たなあと思わせてくれる存在です。

厳しい環境に咲く花は小さく繊細。だからこそ愛おしい…。

う 浮石

石が積み重なって、ぐらぐらと不安定になっている様子のこと。この上に体重をかけるとバランスを崩して転んでしまうので要注意。

とくに高山で細い尾根を歩くときは滑落などの重大事故につながることも。先頭を歩く人が浮石に気づいたときは、後続の人に教えてあげるルールです（たとえ知らない人でもね）。

え えびのしっぽ

冬、高山の岩や道標などに張り付く霧氷の一種。名前の由来はその形が海老の尻尾を思わせることから。風上に向かって成長するので、見るたびに冬の山の厳しさを実感してしまいます。

ときにはこんな巨大なえびのしっぽも！ 触らずにはいられません。

お オベリスク

南アルプス・鳳凰三山の地蔵ヶ岳山頂にある花崗岩の巨塊。なぜこんな洋風の名前をつけられたのか気になるけど、とにかくパリのオベリスクよりはかっこいい。

空に向かってそびえるという点では確かにオベリスク的だけどね。

か カール

お菓子じゃなくて、地形です。日本語では〈圏谷〉。氷河が山を削ってできたすり鉢形のくぼ地。そこが氷河に覆われていたという証拠です。北アルプスの涸沢や槍ヶ岳で見られます。

カールには夏でも万年雪が。

き キレット

尾根筋に深い切れ込みが入った地形。ドイツ語でも英語でもなく、れっきとした日本語。漢字では〈切戸〉。穂高の〈大キレット〉が有名。

槍ヶ岳～北穂高岳の間にある〈大キレット〉は登山者の憧れ。

151　SMOKING ROOM

く 草紅葉

読み方は〈くさもみじ〉。秋、草が紅葉すること。尾瀬などの高層湿原では秋になると一面黄金色の草紅葉が見られて見事。真っ赤に燃える紅葉もいいけれど、ホシガラス山岳会の秋はしっとりした草紅葉狩りが定番。

け ケルン

アイルランド語(!)で石塚という意味。山では正しい登山路を示す指導標の場合も。登山記念や慰霊碑の場合も。悪天候で視界が悪いとき、見根にケルンがあると涙が出るほどホッとするものです。お礼に自分もひとつ石を積んでいきます。

一番上にある小石の上にさらにのせたい…。

こ コル

日本語では〈鞍部=あんぶ〉。ふたつの山の間にあり、馬の背中の鞍を置く部分のように低くなっている場所のこと。一方の尾根から逆の尾根へ、コルを乗り越えていける場合は〈乗越=のっこし〉と呼ばれます。

さ 三角点

三角測量によって位置が決定された点。観測の必要上、見晴らしのいい山頂にあることが多いです。山によっては三角点の設置場所と最高標高地点が違っている場合もあります。

し しゃりばて

〈シャリ=ごはん〉が足りずにバテてしまうこと。早朝出発が多い高山での登山では、朝ごはんを軽めにしてしまいがちだけれど、それがしゃりばての原因になることも。食欲がないときは、チョコレートなど糖質

趣きのあるもの、そっけないもの、いろいろ。

が多いおやつでもOKです。

す スキットル

携帯用の小型水筒。主にウイスキーなどアルコール度数の高い酒を入れます。テント泊で荷物が重いとき、酒は量よりアルコール度数を高めるとよいのです。

みんなの愛用スキットルは、それぞれの個性が出ておもしろいもの。

せ 雪渓

谷にある残雪。春先には内側から雪が解けて中が空洞になっていることがあるので、踏み抜くと大変です。こういうとき、ホシガラス山岳会では一番年下の会員が先頭を歩いて、雪渓の強度を確認する実験台となる決まりです(笑)。高山では夏でも雪渓が残る場所もあります。

そ 双耳峰

山頂が同程度の規模の2つの山から形成されているもの。それぞれの山は、位置によって北峰・南峰・西峰・東峰と呼ばれがちです。

た ダケカンバ

亜高山帯に生えるカバノキ科の落葉広葉樹。幹が白っぽく、シラカバによく似ているけれど、シラカバよりも標高が高い場所で生育。森林限界付近でよく見ます。

ち チングルマ

初夏から盛夏にかけて高山に咲く白い花。夏の終わりとともに綿毛をつけて、風にふわふわと揺れている姿が愛らしい。もう夏が終わっちゃうのか〜と思う風景。

大雪山で見た一面チングルマの丘が忘れられない。

つ ツエルト

簡易テント。軽くてコンパクトに収納でき、設営も簡

て　天狗

単ということで、日帰り登山時に緊急避難用のテントとして携帯できることなら一生使わずに登山人生を終えたいアイテムのひとつ。

ホシガラス御用達は〈RIPEN〉のスーパーライト・ツエルト。

〈天狗岳〉、〈天狗尾根〉、〈天狗の奥庭〉など、日本の山には天狗の名がつく地名がたくさん。修験道の天狗信仰にまつわるものかもしれないけれど、とにかく〈天狗〉と名のつく場所は景色がよかったり、お花畑があったりで、居心地がいい場所が多いのが不思議。天狗様が遊びに来る所なのかしら。

と　トラバース

山や山脈を横切ること。あるいは同じ山を異なるルートで登降下すること。転じてホシガラス山岳会では恋愛トークにも応用される。例〈恋には、ときにトラバースが必要なことがある〉。一途な恋もいいけれど、とき危険を回避して、回り道することも大切なのです。

な　ナルゲン

山の水筒の代名詞。アメリカの〈ナルジェ社〉が研究用ボトルとして開発したもので、液漏れ、ニオイ移りがしにくいタフさが自慢。飲料以外に、ナッツなどを入れて行動食ボトルにすることも。お酒もOKです。

に　ニリンソウ

1本の茎に2輪の花を咲かせるから〈ニリンソウ〉。花は白いけれど、たまに緑色の花をつけるものがあって、これを見つけられたらラッ

ぬ 縫い物

その昔、小林さんが槍ヶ岳で転んで、パンツのお尻部分が見事に破けたことがありました。いちごのパンツが見え隠れするという大惨事があって以来、ホシガラスのエマージェンシーキットの中には必ずソーイングセットが常備されています（嘘のような本当の話）。

キーというのがホシガラス山岳会のジンクス。四葉のクローバー的な感じですね。

仲良く寄り添う姿がこれまたいじらしい…。

ね 根雪

雪が降り、完全に解けないうちに次の雪が降り続くようになったとき、それを〈根雪〉と呼びます。山は正式に冬。装備もれば、山は正式に冬。装備も気持ちも引き締めて、いっそう背筋を伸ばして山へ向かう覚悟を決めるのです。

の のっこし

⇩〈コル〉参照。一方の尾根からもう片方の尾根へとコルを乗り越えて行く地点。〈峠〉と同じイメージです。ひたすら登って登って、登り切ったところにある〈乗越〉。辛く苦しい分、達成感はひとしおなのです。

は バカ尾根

長いばっかりで、起伏や傾斜の少ない尾根のこと。単調すぎて飽きてくるし、妙に足腰にくるし、だんだん馬鹿馬鹿しくなってくるから〈バカ尾根〉。丹沢・塔ノ岳の大倉尾根と、南アルプス・仙丈ヶ岳の仙塩尾根がバカ尾根ツートップ。バカバカ言って、ごめんね〜！

微妙に疲れる段差の階段があって、ほんとイライラしちゃいます。

SMOKING ROOM

ひ ピストン

同じ道を往復すること。登山口と下山口が同じで、同じルートを往復することもそうだし、山小屋などから山頂を行って来いすることも指す。総じて〈ピストン〉は帰りがダレちゃいます。当たり前なんだけど。

ふ 分水嶺

雨水が2つ以上の水系に別れる境目である〈分水界〉になっている山稜のこと。

たまーに分水嶺を示す石碑があったりするので、ぜひ注目を！

へ ヘッデン

おなじみへッドランプの通称。登山歴2年目くらいになってきたら、恥ずかしがらずに〈ヘッデン〉と呼んでみましょう。ベテランになったような気持ちになれるから。

目には見えないけれど、山から流れる水の行き先を感じられる神秘的なスポット。

山小屋でもテントでも大活躍のアイテムです。家の停電時も助かる〜。

ほ ぼっか訓練

〈歩荷（ぼっか）〉とは、食料や日用品を背負って山小屋などに揚げること。つまり歩荷を真似て大量の荷物を背負ってトレーニングすること。登山シーズン前の恒例です。

本物の歩荷さんは50kg以上の荷物を担いでサクサク歩きます。

ま 松ぼっくり

山にたくさん落ちている松ぼっくりだけど、秋になるとなんだかちょっ

み 水場

尾根歩きで苦労する飲料水問題。険しくて行程が長い山に限って水場がなくて、水筒に水を満載して歩かなくちゃいけない。でも、地図にある〈水場〉マークを鵜呑みにすることなかれ。涸れていても焦らないよう、

とエビフライっぽいやつが多いです。これは我らが山岳会の会長、ホシガラス先生が食べた後の松ぼっくり。上手に中をほじくって食べているんです。このエビフライを足元に見つけたら、どこかにホシガラスがいる証拠。上を見ながら歩くと、きっと出会えます。

重くても、尾根の続く山では水は充分携帯しましょう。

む 無印良品

みんな大好き無印は、レトルト食品だってとても優秀。とくにカレーは種類豊富で、量もほどよく重さもまあまあ軽い。ゴミの量も少ないし、とても山向きです。オススメは辛さ控えめの〈バターチキン〉。ごはんにも合うし、パンとの相性も◎。具が少ないので、ちょい足し食材があるとなおおいしく食べられます。

め 綿棒

山って、なんでこんなに耳がかゆくなるのでしょう。（乾燥のせい？）1泊以上の山行の場合、あるとないとじゃ天国と地獄くらい違う神アイテムが綿棒です。メンバーのうち誰かが持っていたら拍手が起こるほど。最近は1本ずつ個包装されている商品もあるので、衛生面もばっちりです。

も モルゲンロート

ドイツ語で〈朝焼け〉の意味。ベテランのおじさんになるほどドイツ語で言いたがるけど、なんでだろう？

や　やせ尾根

穂高あたりで朝焼けを見たら、自然とドイツ語で言いたくなるかもしれません。

両側が切り立った、幅の狭い尾根。さらに浸食が進むと、のこぎりの刃のような姿になり〈ナイフ・エッジ〉という鋭い尾根に。尾根好きにはたまりません！

二人並んで歩けないくらい狭い尾根。低山にもありますよ。

ゆ　湯

秋冬の登山では、500mlの水筒を2本持ちます。1本は紅茶など好きな飲物を。もう1本には湯を。途中、コーヒーを淹れたり、粉末ドリンクを溶かして飲んだり、いろいろ使えるから。なんなら怪我したときの洗浄にも。地味な存在だけど、湯は山の万能選手なのです。

よ　予備日

険しい山になればなるほど、不測の事態が起きるもの。高山へ登るときは、必ず＋1日の予備日を設定します。天気や体調が悪くても、安心して行動できるように。

ら　落石

自然落石より怖いのが、人為的な落石。岩場では後ろを歩く人に石が当たらないよう、静かに歩くのがエチケットです。もし石を落したら、すぐに声を出して知らせます。

岩稜の山ではヘルメットがあると安心です。

り　リーダー

ホシガラスの山行では、リーダーは持ち回り。だいたいはその山の経験者がリーダーを務めます。ルート状況や気候、山小屋の様子など、みんなで情報を共有すれば、トラブル防止にも。

る ルンゼ

岩壁に流れる水が岩を浸食して作った細い溝のこと。ドイツ語。登山道の途中にある場合は、ロープや鎖を使って登ることもあって、アスレチックみたいで楽しい。なにより「このルンゼはすごい」などと、用語として〈ルンゼ〉を使いこなせてくると、かなりかっこいい感じになります。

れ レモンキャンディ

登山中に友にもらって意外とうれしいのがキャンディ。しんど

ホシガラスの定番は〈レモンスカッシュ〉。

いときでもとりあえず気が紛れるし、酸っぱい系だと唾液がでてきて口も潤うし、なんとなく糖分も補給できるし。甘すぎると余計喉が渇くので、山でちょうどいいのがレモンの飴。酸っぱすぎても喉が渇くから、いい塩梅のものを！

ろ ロープウェイ

たった5分乗るだけで標高2000mまで行けたりする魔法の乗り物。全然関係ないですが、ロープウェイ

乗ってるより、見てるほうがテンションが上がります。

乗り場のおみやげもの屋には、意外とかわいいグッズがあったりするのでチェックしてみるといいですよ〜。

わ ワセリン

山でのお役立ちアイテムランキング、昨年の第1位はワセリンでした！これひとつで化粧水もリップもボディクリームもいりません。荷物を軽量化したい人は、ぜひお試しを。小さいサイズをそのまま携帯してもいいし、ピルケースなどさらに小さい容器に移し替えたらさらに軽量化できます。

無臭なので、山小屋でも迷惑になりませんよ！

あたらしい登山案内
趣味と気分で選べる山ガイド

二〇一六年四月二七日 初版第一刷発行

装丁 ――― 米山菜津子
写真 ――― 梶原結実
イラスト ――― 野川かさね
編集・文 ――― 中村みつを
取材・文 ――― 小林百合子
地図制作 ――― 高橋紡
 小林哲也

著　者　　ホシガラス山岳会
発行人　　三芳寛要
発行元　　株式会社パイインターナショナル
　　　　　〒170-0005
　　　　　東京都豊島区南大塚2-32-4
　　　　　電話 03-3944-3981
　　　　　ファックス 03-5395-4830

制作進行　諸隈宏明
制作　　　PIE BOOKS
印刷・製本　株式会社アイワード

◎本書に掲載された内容は二〇一六年三月現在のものです。発売後に価格等に変更が生じる場合もありますが、ご了承ください。◎本書の収録内容の無断転載・複写・複製等を禁じます。◎ご注文、乱丁・落丁本の交換等に関するお問い合わせは小社までご連絡ください。

© 2016 HOSHIGARASU SANGAKU-KAI / PIE International
Printed in Japan
ISBN978-4-7562-4780-3 C0070